设计构成(第三版)

副 主 主编 编 戴碧锋 陈 析 西 梁影 刘 晓 晖 李 王 娜 芬 辰

> PEKING UNIVERSITY PRESS 紫

内容简介

"设计构成"是高等艺术设计院校广泛开设的一门专业基础课程,是现代设计的一个重要组成部分。

本书共分四个章节,包括设计构成概述、平面构成、色彩构成、立体构成。本书以精辟的语言、清晰的结构、大量的示例,系统地阐述了设计构成的基础理论以及平面构成、色彩构成、立体构成在视觉传达设计、工业设计、建筑设计及环境设计等相关领域的实际应用。每章都配有教学目标、学习情境、学习步骤、思维导图、思考与练习等,使得课程教学更具针对性和可操作性。

本书可作为高等职业教育建筑设计类、艺术设计类专业的教材,也可作为相关行业从业人员的参考用书。

图书在版编目(CIP)数据

设计构成 / 戴碧锋,梁影晖,王娜芬主编. --2 版. 北京:北京大学出版社,2024.9.-- (职业本科建筑设计专业"互联网+"创新规划教材). -- ISBN 978-7-301-35625-8

I. J06

中国国家版本馆 CIP 数据核字第 202494KN83 号

书 名 设计构成(第二版)

SHEJI GOUCHENG (DI-ER BAN)

著作责任者 戴碧锋 梁影晖 王娜芬 主编

策划编辑 赵思儒

责任编辑 曹圣洁

数字编辑 蒙俞材

标准书号 ISBN 978-7-301-35625-8

出版发行 北京大学出版社

M 址 http://www.pup.cn 新浪微博:@北京大学出版社

电子邮箱 编辑部 pup6@pup.cn 总编室 zpup@pup.cn

印 刷 者 北京宏伟双华印刷有限公司

经 销 者 新华书店

787 毫米 × 1092 毫米 16 开本 10.75 印张 225 千字

2009年8月第1版

2024年9月第2版 2024年9月第1次印刷(总第9次印刷)

定 价 59.00 元

未经许可,不得以任何方式复制或抄袭本书之部分或全部内容。

版权所有,侵权必究

举报电话: 010-62752024 电子邮箱: fd@pup.cn

图书如有印装质量问题,请与出版部联系,电话:010-62756370

第二版前言 Preface

"设计构成"是高等艺术设计院校的基础课程之一,它包含平面构成、色彩构成、立体构成三部分,并称为"三大构成"。本课程的基础性在于它的普遍性,它所研究的课题(如构成元素的构成方式、基本规律、创新思维等)在美术及艺术设计的各个学科均有涉及。因此,在教学过程中,教师要根据各专业自身的特点,把握住构成的普遍性与专业的特殊性之间的关系,有重点、有计划地安排组织教学工作。同时,要注重对学生设计能力的培养,使理论知识在实践中得到灵活、具体的应用。以上也是本书编写的基本指导思想。

设计构成研究的是构成元素之间的形式问题。一切尺寸,一切光影,一切色彩,一切造型,只有在恰当的关系中,通过形式的组织结构、功能或运动才能富有表现力。此时形式变为一种内在结构,掩藏于外表的形状之下得以具体表现。设计构成正是利用最基本的视觉元素(点、线、面、肌理)的内在结构,取得和谐、准确的构成关系,并以视觉化的形式传达出来。另外,设计构成的形式还包括人的动机、目的、行为,这些都体现着设计者的文化修养、视觉心理和审美能力。

本书的编写是多年教学经验积累的结果。编者在理论研究和教学实践过程中发现,设计构成的教学不仅在于课程本身,而且在于教学过程中对学生设计思维、认知能力、创新能力等的培养,使学生能将所学知识应用到各自的专业领域中去,真正发挥设计构成作为基础平台的作用。因此,本书在编排上重视实际案例与基本原理的比较,以求达到启发学生、培养学生的目的。立足党的二十大报告中"落实立德树人根本任务"的要求,我们力求打造一本与时俱进、注重实践的新形态教材,以适应中国式现代化的新征程、培养新时代的设计人才。

本书建议安排64学时,各学校可根据各专业情况灵活安排。

本书由广州航海学院 / 广州交通大学 (筹) 戴碧锋、广东邮电职业技术学院梁影晖和王娜 芬任主编,广东邮电职业技术学院陈析西、广东南华工商职业学院刘晓和李辰任副主编,石家 庄铁路职业技术学院李翠轻、河南建筑职业技术学院王贺谦、焦作大学弓萍和王喆、东莞职业 技术学院李鸿明、绵阳职业技术学院雷燕平参编。在此一并对编者团队表示感谢!

本书在编写过程中,参考和引用了国内外学术界同人的研究资料,吸取了许多有益见解和 成果,我们对有关作者深表谢意。

我们尽可能认真严谨地编写本书,但由于时间仓促,水平有限,书中难免存在不足之处,敬请读者批评指正。E-mail: 274392941@qq.com。

编 者 2024年9月

目 录 Contents

第1章	设计构成概述	001
1.1	构成的概念	003
1.2	平面构成在艺术设计中的应用	005
1.3	色彩构成在艺术设计中的应用	007
1.4	立体构成在艺术设计中的应用	009
1.5	包豪斯的教育启示	010
思考	5与练习	011
第2章	平面构成	013
2.1	平面构成的基本要素	∩15
	、 	
	·····································	
	平面构成的基本形式	
	· · · · · · · · · · · · · · · · · · ·	
	[与练习 ······	
	平面构成的形式美规律	
	案例	
	与与练习	
第3章	色彩构成	071
	色彩构成的基本要素	
	案例 ······	
	- 与练习	
	色彩的调性构成	
	案例	
思考	与练习	096

3.3 色彩的对比构成
导入案例097
思考与练习104
3.4 色彩的调和构成
导入案例106
思考与练习113
3.5 色彩的采集与重构
导入案例114
思考与练习116
3.6 色彩与心理
导入案例118
思考与练习128
第4章 立体构成 129
404
4.1 立体构成的基本要素
导入案例131
思考与练习140
4.2 造型语意与材料 ······141
导入案例141
思考与练习148
4.3 三维空间的视觉传达
导入案例 ······149
思考与练习154
4.4 量与势 ·······155
导入案例155
思考与练习158
4.5 立体构成的形式法则159
导入案例159
思考与练习164
会考立献·······166

第章

设计构成概述

教学目标

了解构成的概念、三大构成及包豪斯的教育启示。设计构成的教学重点不在于技术的训练,而在于方法的领会和能力的培养,让学生从逻辑推理、逆向思维等多种途径进行思考,拓宽自己的创作思路和视野,通过课堂学习与实际案例赏析,领会设计构成在不同艺术设计领域的具体应用。

学习情境

结合应用场景,建立设计构成基本认知,启发学习思维。

学习步骤

- 1. 展开基础理论的学习
- 2. 结合实际应用,理解设计构成
- 3. 完成思考与练习

信息时代的到来, 为现代设计的发展提供了最为直接的动力, 新技 术、新材料不断出现, 所呈现的多姿多彩的形体与空间艺术, 促成了现 代设计的多元化发展,同时也引发了社会审美观念的重大改变。传统构 成的审美原则已难以全面解释形体与空间艺术表现中的一些新创意,设 计构成在艺术设计专业造型基础教学中的作用也日益突出。学习构成, 理解设计构成作为造型基础课与艺术设计各个专业之间的相互关系,正 确处理形体、空间、色彩,是决定创作成败的关键。

构成的概念 1.1

构成(composition),有构造、解构、重构、组合之意,它是现代造 型设计的流通语言,是视觉传达艺术重要的创作手法。具体地说,构成 就是遵循一定的审美规律,从理性的组合方式入手,表达感性的视觉形 象。在艺术设计专业告型基础教学中,设计构成教学包括平面构成、色 彩构成和立体构成,即所谓"三大构成"。

设计构成是一种思维方法,其任务就是破解平面、色彩以及立体造 型的基本规律,认识构成的基本原理,掌握最基本的造型方法,在抽象 了的形以及形的构成规律中, 运用物理、生理和心理等方面的知识, 对 形的特征加以发挥和创造。

1. 平面构成

平面构成 (plane composition),是以轮廓塑形象,将不同的基本形 按照一定的规则在平面上组合成图案。平面构成重点研究形在二维空间 上的组织方式及其视觉效果,运用点、线、面和律动组成结构严谨,且 富有极强抽象性和形式感的形。平面构成的形式主要有重复、近似、渐 变、对比、集结、发射、特异、空间、分割、肌理及错视等,可以 按构成的技巧和表现方法加以组织,建立秩序,进行形式美的创造 (图 1.1,图 1.2)。

2. 色彩构成

色彩构成(color composition),即色彩的相互作用,是从人对色彩的 知觉出发, 用科学的分析方法, 把复杂的色彩现象还原为基本要素, 利 用色彩在空间、量与质上的可变换性,按照一定的规律组合成各种构成 关系,从而创造出新的色彩效果的过程(图 1.3,图 1.4)。

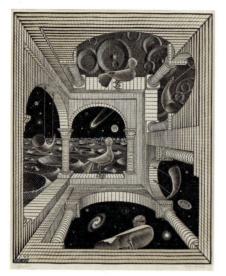

图 1.1 彼岸 莫里茨·埃舍尔作品

2 mic. Frat 6 kmp

图 1.2 家 卡西米尔·马列维奇作品

图 1.3 正方形的礼赞 约瑟夫·阿尔伯斯作品

图 1.4 娜塔莉·杜·帕斯奎尔作品

色彩构成是继写生等架上绘画训练之后,又一个比较系统和完整的认识色彩理论、掌握 色彩形式法则的艺术设计专业独立的基础科目。作为构成体系之一,它探讨色彩的物理、生 理和心理特征,通过调整色彩关系(对比、调和、统一等)以获得良好的色彩组合,具有方 法论的意义。

学习色彩构成,应该着重于思维方式的训练,这种对创新思维方式的开发,使色彩构成的作用呈现崭新的面貌。也就是以色彩研究为手段,以培养创新思维为目的,不拘泥于颜料与介质以及传统构成与三大构成的主次之争,大胆地去挖掘色彩,体验色彩的魅力。学习色彩构成能够丰富我们的想象力和创造力,提高对色彩感知的敏锐程度,这直接关系到设计作品中色彩审美和创意水平的高低。

3. 立体构成

立体构成 (stereoscopic composition), 也称空间构 成。立体构成通过一定的材料,以视觉为基础,以力 学为依据, 将造型要素按照一定的构成原则组 合成美好的形体(图1.5,图1.6)。它研究立体造 型各元素的构成法则, 其任务是揭示立体造型的基本 规律,阐明立体设计的基本原理。

"立体构成"是现代设计领域中的一门造型基础 课,也是一门艺术创作设计课。在立体构成中首先需 要明确两个概念,即形状与形态。平面构成中我们所说 的形状, 是指物象的外轮廓。在立体构成中, 形状是指 立体物在某一距离、角度、环境条件下所呈现的外貌, 而形态是指立体物的整个外貌, 即形状是形态的诸多 面向中的一个面向,形态则是诸多形状构成的统一体。 形态是对立体造型全方位的印象,是形与神的统一。

1.2 平面构成在艺术设计中的应用

"平面构成"作为设计构成的基础课程,打破了传 统的教学方法,强调视觉元素的形式美,注重设计思维 的开发、创新。通过学习平面构成, 学生能够培养形象 创造力和基础造型能力,掌握理性和感性相结合的设计 方法, 拓展设计思维, 为今后的专业设计奠定坚实的基 础,同时也为从事各艺术设计领域提供技法支持。

平面构成是在二维空间内按照形式美的法则进行 分解、组合,来构成理想的形,是最基本的造型活动 之一。平面构成的形式多样,它们是如何在艺术设计 中得到有效应用的呢? 如重复是造型重复出现的构 成方式,在艺术设计中重复构成的应用十分广泛, 它能产生统一协调的观感, 但也易产生单调乏味的 效果, 因此在排列时要注意要素之间的方向和空间变 化(图1.7)。

图 1.5 雷瓦顿 | 弗兰克·斯特拉作品

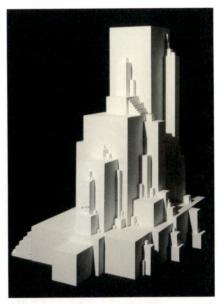

图 1.6 卡西米尔·马列维奇作品

图 1.7 室内空间界面中的点、线、面

发射是形状围绕一个或几个中心排列的构成方式,如自然界中太阳的光芒、绽放的花朵等。发射具有强烈的焦点和光芒感,富有节奏和韵律,在室内设计中常被应用到视觉焦点的设计上。对比是相互比较求差异,强调、突出互异之处。在室内设计中,家具的选择与安置就要运用到对比构成的原理,首先考虑室内整个环境的对比关系是否合理,如室内环境的对比关系充足,则在家具的色彩与位置上可以从统一协调的方面来考虑。

平面构成在广告招贴中的应用也比较广泛。无论是商业招贴还是公益招贴,其画面均由文字、色彩和图形三要素组成,这时就可以运用平面构成的基本原理来处理文字、图形的关系,从而获得强烈的冲击力,以达到吸引客户的目的(图 1.8,图 1.9)。

图 1.8 网络龙卷风 罗胜京作品

图 1.9 映象广州 罗胜京作品

1.3 色彩构成在艺术设计中的应用

色彩构成是从人对色彩的知觉出发,按一定的色彩规律去组合、搭配,构成新的理想的色彩关系。在室内设计中,色彩搭配的优劣直接影响到整个居室的设计风格,理想的居室色彩能给人舒适、安逸感,让人放松、心情舒畅。一般来说,在普通绘画作品中可以有个人的色彩风格,允许选用偏爱的色彩,而在专业设计中,则不允许对色彩存有偏爱性,以满足各种各样的环境色彩的要求。

色彩构成在室内设计中的应用十分广泛。如色彩对比是两种或两种以上颜色在空间或时间上相互比较的关系,如色彩三要素对比、冷暖对比、面积对比等。根据室内陈设的不同,色彩对比的强弱也不同。若室内面积较小,应弱化陈设品色彩对比,多运用明度较高、纯度偏低的色彩,在视觉上达到空间开阔的效果;若室内空间较为开阔、色彩运用较为单一、缺少层次,则可在家具或陈设品上选择不同的、富有变化的色彩,增加色彩对比度,丰富室内层次,活跃整个室内氛围。

在室内陈设色彩搭配中若对比过强,容易使人产生视觉疲劳,这时可运用共性调和,在强烈刺激的色彩中都混入同一色,强调各色的同一因素,达到调和感强的效果。还可以运用互混调和,相互混入对方的色彩,或点缀同一色进行调和,如在陈设品的小面积图案中运用相邻家具的色彩,使陈设品和家具组成统一协调的环境。选用色彩时,可以借鉴一些艺术大师的作品,如亨利·马蒂斯的《舞蹈》、彼埃·蒙德里安的《红、蓝、黄、黑的构图》等,这些色彩搭配的思路既可以运用于室内设计,又可以运用于平面设计(图1.10)。

在现代设计中,包装设计是在考虑商品特性的基础上,遵循品牌设计的一些基本原则,从营销的角度出发进行设计的。品牌包装的色彩设计是突出商品特性的重要因素,而个性化的品牌形象是最有效的促销手段之一。包装色彩对顾客的刺激较之品牌名称更具体、更强烈、更有说服力,并往往伴有即效性的购买行为(图 1.11,图 1.12)。

图 1.10 心情日记 罗胜京作品

图 1.11 标志设计 欧阳琳作品

图 1.12 包装图案设计 陈佳英作品

1.4 立体构成在艺术设计中的应用

立体构成受流行的现代艺术影响,发展于雕塑、建筑和其他实用美 术领域,最后才逐渐形成现代的立体构成,成为实用美术设计学科的必 修科目。随着现代科学技术的发展,立体构成的理论也日趋完善和系 统,它与平面构成、色彩构成一样被应用到各个设计领域。

立体构成注重对各种较为单纯的材料的研究, 加深对立体形态的形 式美规律的认识。雕塑设计从本质上理解就是立体的造型活动,现代雕 塑结构形态多样,但都是在柱体、立方体、锥体、球体几种立体 构成原型的基础上加以变化, 使雕塑形态丰富、生动、充满魅力 (图 1.13~图 1.15)。作为实用美术之一的建筑设计,也同样受到影响。 现代建筑设计愈来愈趋向简练,除了对空间有更高的实用性要求,对建 筑造型的立体形态和材质、光与影、色彩美也提出了新的要求。因此, 建筑设计在符合建筑功能和内部结构合理的原则下, 可以应用立体构成 的原则和方法,引导创造建筑的新形态(图1.16),同时也能帮助提高 建筑模型的制作技巧。

图 1.13 雕塑设计作品

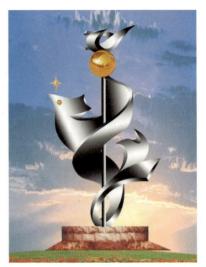

图 1.14 室外景观设计作品

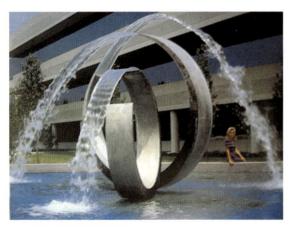

图 1.15 弧型不锈钢喷泉

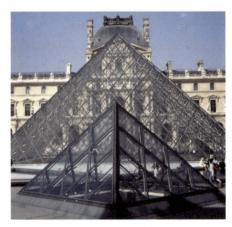

图 1.16 罗浮宫金字塔 贝聿铭作品

1.5 包豪斯的教育启示

包豪斯(Bauhaus),是德国魏玛市 1919 年建立的公立包豪斯学校的简称,后改称"设计学院",但习惯上仍沿称"包豪斯"。包豪斯是世界上第一所完全为发展现代设计教育而建立的学院,它的成立标志着现代设计的诞生,对世界现代设计的发展产生了深远的影响。

党的二十大报告强调,完善学校管理和教育评价体系。从包豪斯的教育实践中,我们可以总结出对今天的设计教育有启发性意义的思路,这就是教学、研究、实践三位一体的现代设计教育模式。在完成正常的教学任务的同时,教学为研究和实践服务;研究为教学和实践提供理论指导;实践为教学和研究提供验证,同时也为现代设计教育提供可能的经济支持。这种良性循环的教育体系,自包豪斯开始,无一例外地被西方国家的现代设计教育所采纳。在这种教育模式下,学生不但可以学到更多的专业知识,而且可以养成相当深厚的理论素养,还可以掌握比较熟练的实际操作能力,从而在社会上具有较强的竞争实力。在当前的社会发展及经济市场条件下,需要的就是具有较强综合能力的复合型人才。包豪斯的基础教学多样、完整,强调技术与理论的合一,如"自然的分析与研究"(康定斯基)、"造型、空间、运动和透视研究"(克利)、"体积与空间研究"(纳吉)、"造型、空间、运动和透视研究"(克利)、"体积与空间研究"(纳吉)、"错觉练习"(阿尔伯斯)、"色彩与几何形态练习"(伊顿)等课程,不是单纯求取作业效果,而是要求掌握基本的科学原理,从个人艺术表现转到理性的新媒介的表现上,这是包豪斯基础教学成功的关键。

"设计构成"课程是认识课而不是技法课,其重点不是技术的训练,也不是模仿性的学习,而是方法的教学和能力的培养。平面构成重点研究形在二维虚拟空间上的组织方式及其视觉效果;色彩构成也是如此,只不过特别强调了其中色彩的作用;在平面构成和色彩构成所涉及的形状、色彩、肌理等内容的基础上,立体构成又增加了材料、质感、结构方法等。学习设计构成的最终目的是造型和审美能力的提高,学生在学习过程中应从逻辑推理、逆向思维等多种途径进行思考,以拓宽自己的创作思路和视野,提升个人的文化艺术修养。

| 思考与练习 |

- 1. 为什么说构成是现代设计的基础?
- 2. 试举例分析不同的构成原理在艺术设计中的具体应用。
- 3. 试述包豪斯对现代设计的意义和作用。

第 2 章

平面构成

教学目标

了解平面构成的概念和意义;了解平面构成的视觉要素,掌握平面构成的 关系要素;掌握平面构成的基本形式;通过学习形式美规律,掌握创造新形的 基本方法,探讨造型和构图的基本法则,从而培养学生的审美情趣、设计意识 和构成能力,使学生具备一定的图形想象和创意能力,最终将所学知识创造性 地运用到建筑设计、室内设计、平面设计当中。

学习情境

以成果为导向,通过实际案例建立认知,结合应用场景,掌握创意技巧。

学习步骤

- 1. 以综合案例开启成果导向
- 2. 展开基础理论的学习
- 3. 结合实际应用,分析创作技巧
- 4. 完成思考与练习

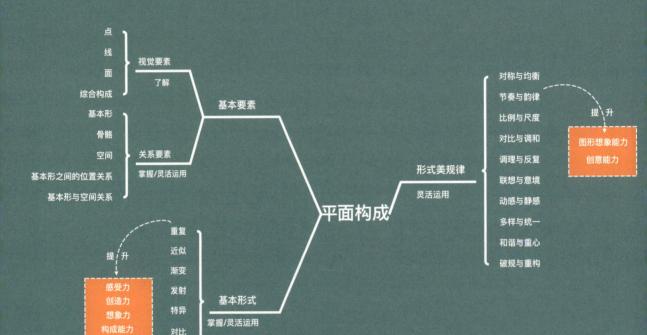

空间肌理

2.1 平面构成的基本要素

平面构成是视觉形象的构成,它是在20世纪20年代发展起来的 一种现代设计, 是平面设计的一种风格流派。平面构成将设计元素在 二维空间里按照创意主题进行有意识的安排与组合, 研究的是平面图 像设计的创意、思维和构成,解决的是如何创造形象、怎样处理形象 与形象之间的联系的问题,是视觉传达最基本的手段。因此,学习告 型设计的第一步就是学习平面构成。

平面构成的基本要素包括视觉要素和关系要素两种。直接借用眼 睛所感受到的形象与形象特征称为视觉要素。视觉要素有具体的形象 和抽象的形象,还包括形象的形状、大小、明暗等特征。反映视觉要 素之间各种关系的平面构成要素称为关系要素。关系要素表达形象的 位置、方向、空间、重心,它通过形象之间的对比反映于人的大脑 之中。

平面构成的基本要素在书刊和画册中的体现

在书刊和画册中, 平面构成的基本要素得到了广泛应用, 以传达 信息和创造视觉吸引力。视觉要素即点、线、面的构成是这些作品的 核心。点在书刊中可以用来强调关键信息,如标记重要术语或作为项 目符号:线在排版和插图的构建中起着重要的分隔和引导作用,有助 于界定内容和指导读者的阅读路径; 面构成了页面的基础, 用于容纳 文字和插图,创造整体的版面结构(图 2.1)。

关系要素在书刊和画册中也扮演着关键角色。形象的位置和方向 可以通过精心的排版来调整,以引导读者的视线和强调重要内容;对 空间的合理运用创造了页面的整体均衡感和层次感,从而增强了可读 性; 重心的考虑有助于内容的平衡和侧重, 使读者更容易理解和欣赏 画册中的信息(图 2.2)。综合考虑这些基本要素,可以使书刊和画册设 计更好地满足读者需求,为读者提供愉悦的阅读体验,并有效传达所 含信息。

图 2.1 视觉要素在书刊中的体现 伦敦 Bergini 工作室作品

图 2.2 关系要素在画册中的体现 维也纳艺术家 Theresa Hattinger 作品

2.1.1 视觉要素

点、线、面是一切形态的基础,一切造型的根本。自然界所 有的物体都可以视为点、线、面的集合,所有的形象也都可以归 结于点、线、面。学习点、线、面是学习平面构成的第一步。

1. 平面造型中的点

(1) 点的概念

什么是点?在数学上,线与线相交的部分被称为点,没有大小,没有形状,没有方向,只有位置。但在造型领域中,点是具有空间位置的视觉单位,除了有位置,还有大小,有形状,有方向。就大小而言,点越小其感觉越是强烈,越大则越趋向于面(图 2.3)。就形状而言,点可以是任何形状,但圆形最能带给人点的感受(图 2.4)。

(2)点的错视

点所处的位置不同所带来的感受也不相同。当两个点大小一致,明暗程度不同时,较亮的点有扩张力,较暗的点有收缩力,给人的感受是大小不同(图 2.5)。当几个点有秩序地排列时,位置的变化给人以一定的方向感(图 2.6)。点还能增加视觉重量,当放在画面不同的位置时,画面的视觉效果也会有不同的倾斜感(图 2.7)。

图 2.3 点越小其感觉越是强烈,越大则越趋向于面

图 2.4 点可以是任何形状,但圆形 最能带给人点的感受

图 2.5 两个点大小一致时,较亮的点有扩张力,较暗的点有收缩力

图 2.6 点有秩序地排列给人以一定的方向感

图 2.7 点处在不同位置画面的视觉效果 有不同的倾斜感

图 2.8 点的线化

(3)点的线化与面化

点移动会形成线(图 2.8)。点与点按照一个方向紧密排列,即使是大小不一、形状各异的点,形象也趋向于线。积点成线,积线成面,许多点聚集在一起将带来面的感受(图 2.9)。针式打印机就是个很好的例子,用它打印的画面拿放大镜去看,画面布满小圆点,离远看上去却又是一个面。不同大小的点进行空间编排,又能构成空间感(图 2.10)。

图 2.9 点的面化

图 2.10 点的空间感

(4) 虚点

不直接使用点时能表现出点的效果吗?一根完整的线从中间截开留下的空白痕迹,或在线或面上挖出点状的空白,都能表现出点的感受。这种点的表现形式叫作虚点(图 2.11,图 2.12)。

图 2.11 线中的虚点

图 2.12 面中的虚点

2. 平面造型中的线

(1)线的概念

在几何学上,线存在于一维空间,只有长度和方向。但在造型领域中,线不仅有长度和方向,还有宽度和位置,它也是平面构成的基础。

(2)线的种类

线从形状上可以分为直线和曲线。直线包括粗直线、细直线、水平线、垂直线、斜线、锯齿线等;曲线包括规律性曲线、非规律性曲线、曲状乱线等(图 2.13)。线从艺术表现手段上可以分为手工绘线和机器绘线。手工绘线富有生命力,但容易显得粗糙随意(图 2.14);机器绘线规整精致,但是缺乏生动性(图 2.15)。

(3)线的特性

粗直线的特性是粗犷、奔放、稳定、坚强,细直线的特性是敏感、细腻、尖锐、神经质,水平线的特性是安定、静止、永久、和平,垂直线的特性是挺拔、严肃、权威、傲慢,斜线的特性是活泼、飞跃、动感、生动,锯齿线的特性是尖锐、焦虑、动荡、不安定。

规律性曲线的特性是安定、圆滑、优雅、有弹力,非规律性曲线的特性是流畅、舒展、放松、活力,曲状乱线的特性是压抑、烦闷、惴惴不安。

(4)线的点化与面化

把一条线分割成许多小段便会形成点的感觉,这就是线的点化(图 2.16)。线的点化与点的线化相似。点化的线叫作虚线。虚线给人感觉优美、轻快、流畅。

把许多线集中在一起会形成面的感觉,线排布得越密集,面的感觉越强烈(图 2.17)。

3. 平面造型中的面

(1)面的概念

面是线移动的轨迹,存在于二维空间。面具有完整、明显的轮廓,有长度、宽度、厚度、方向和位置。面在造型中有各式各样的形状(图 2.18),是平面设计中最基本的要素之一。

图 2.13 线的形状

图 2.14 手工绘线 佚名学生作品

图 2.15 机器绘线 佚名学生作品

图 2.16 线的点化

图 2.17 线的面化

图 2.18 面的形状 佚名学生作品

(2)面的形状

面按形状可以分为几何形的面、不规则形的面、实面和虚面等。

几何形的面最容易复制,它的形状鲜明且有规律(图 2.19)。不规则形的面具有独特性,富有表现力,能表达更丰富的情感(图 2.20)。实面给人一种完整的效果,形状强烈而有力量感。虚面最容易产生模糊感,形状柔和而又朦胧,常与实面同时出现,打造强烈的对比效果(图 2.21)。

图 2.19 几何形的面 佚名学生作品

图 2.20 不规则形的面 佚名学生作品

图 2.21 虚实结合的面 福田繁雄作品

4. 点、线、面的综合构成

所有平面造型都能分解成点、线或面,而一幅完整的设计作品往往是由点、线、面综合构成的。在综合构成中,还可以根据点、线、面划分不同的侧重点(图 2.22~图 2.25)。

图 2.22 以点为主的构成 佚名学生作品

图 2.23 以线为主的构成 佚名学 生作品

图 2.24 以面为主的构成 佚名学 生作品

图 2.25 以点的面化为主的构成 佚名学生作品

2.1.2 关系要素

1. 基本形

基本形是指构成平面造型的基本单位。一个点、一条线、一块面都可以称为一个基本形。基本形也可以由多个形组合而成,不论有多少个部分,只要这些形能够相互关联组成一个连续的图案,那它就是基本形(图 2.26)。 基本形通常是由骨骼限定的(图 2.27)。

2. 骨骼

骨骼就是构成形的框架和格式。在设计构成中,首先要确定骨骼。如同 人身体的骨架支撑着全身,决定了人的体型和外貌,骨骼约束着每个构成单 位的距离和空间关系,对画面表现起着决定性的作用。

图 2.26 图形组合的基本形

图 2.27 由骨骼限定的基本形

骨骼分为规律性骨骼和非规律性骨骼(图 2.28)。规律性骨骼是按照数学逻辑方法有秩序地排列的组织方式,如重复、近似、渐变、发射等骨骼构成形式。非规律性骨骼是比较自由的组织方式,有较大的灵活性、自由性和随意性,如集结、对比、特异等骨骼构成形式。

图 2.28 规律性骨骼与非规律性骨骼的构成形式 佚名学生作品

3. 空间

(1)空间的概念

在造型领域中,形之外未被占据的部分称为空间,空间先于形而存在,又被形 所分割。设计中空间与形同等重要,空间过大、过小都会影响设计效果。

(2) 空间的表达

空间具有平面性、幻觉性、矛盾性。在平面的二维空间里采用透视、重复、渐变、透明、阴影反衬等方法,同样能表现出三维空间的立体感。要在平面中体现立体感,形的大小、位置、方向至关重要,这些因素能够在平面中使人产生立体的幻觉,从而表现空间感(图 2.29)。

矛盾的空间表现,是指在现实空间里不可能存在的,在平面作品中人为制造出来的错视,即图底反转延伸矛盾。这种空间的视点是矛盾的、多变的,可以从多个视角进行观看,但结合起来却无法成立,互相矛盾,使人产生不合理的视觉效果(图 2.30)。

图 2.29 立体幻觉的空间感

图 2.30 空间矛盾的视觉效果

4. 基本形之间的位置关系

任何形在空间内的位置关系都有可能发生变化,正是因为这千差万别的变化, 画面才产生艺术感。平面构成中基本形之间的位置关系有以下几种情况:分离、接 触、覆盖、联合、透叠、减缺、差叠、重合。

- (1)分离(图 2.31,图 2.32)
- (2)接触(图 2.33,图 2.34)

图 2.31 两个圆并置,由于距离的远近给人以松散与紧张的视觉感受

图 2.32 这两个标志设计,由于形之间的距离变化给人留下松与紧的感觉

图 2.33 两个圆的边缘刚好接触,产生新的形

图 2.34 相同形组合而成的标志,由于接触点不同而产生不同的效果

- (3)覆盖(图 2.35,图 2.36)
- (4) 联合(图 2.37,图 2.38)

图 2.35 一个形覆盖在另一个形的上面,产生空间感

图 2.36 两个以上的形相互覆盖,产生空间感与新的形

图 2.37 两个圆联合,产生新的形

图 2.38 联合时利用形之间结构的相似性,产生整体性极强的新的形

- (5)透叠(图 2.39,图 2.40)
- (6)减缺(图 2.41,图 2.42)

图 2.39 两个圆相互交叠, 其交错部分呈透明状

图 2.40 不同的形透叠,去掉交错部分产生新的形

图 2.41 一个圆覆盖另一个圆,减去被覆盖的地方,产生新的形

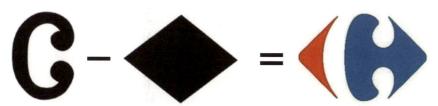

图 2.42 法国家乐福的标志利用了减缺的方法,即用家乐福(Carrefour)的首字母 "C",减掉菱形,再分别填充红色和蓝色

- (7) 差叠(图 2.43,图 2.44)
- (8) 重合(图 2.45,图 2.46)

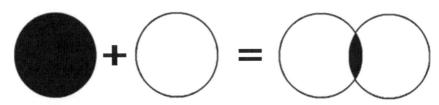

图 2.43 两个圆交叠,利用交错部分产生新的形

图 2.44 不同的形差叠获得新的形,这个新的形缩小了原来形的视觉空间

图 2.45 两个大小不同的圆,小圆完全重合在大圆里面

图 2.46 不同的形相互重合变为一体,给人以整体感

5. 基本形与空间关系

(1) 正形与负形

设计中的画面范围称为"空间",也称作"底",一般用白色表现。画面中的

视觉对象称为"图",一般用黑色表现。正形与负形的关系也就是图与底的 关系。图有明确性、集中性、前进性,底有模糊性、分散性和后退性。图与 底是共存的关系,相互衬托,相互依赖,要辨认其中一方,必须依赖于另一 方的存在(图 2.47)。

自然生活中并不存在正形与负形,只因人们注视事物时往往易集中于一点,所以把周围的环境当作了背景,在画面的编排上也就出现了正形与负形的说法。在设计师的精心设计下,正形与负形的转换会使观者产生生动、幽默、有趣味的视觉感受(图 2.48,图 2.49)。因此,正形与负形的转换在平面设计中经常被用到。

(2) 空间密度与重心分布

空间密度与重心分布是构图的重点。单位空间内因基本形的多少而形成的空间密度不同,给人的视觉感受也不相同(图 2.50)。基本形在空间内的分布还要重心稳定,这样才能达到视觉的平衡(图 2.51)。

图 2.47 图与底的相互衬托

图 2.48 正形与负形的转换产生幽默的感觉

图 2.49 Matthieu Martigny 作品

图 2.50 空间密度 佚名学生作品

图 2.51 重心分布 佚名学生作品

| 思考与练习 |

1. 结合平面构成的视觉要素和关系要素,思考与分析法国平面设计师 Geoffroy Pithon 的杂志内页设计作品(图 2.52)。

2. 将图 2.53 的两个基本形,通过改变位置关系,构成三幅不同的作品。 每幅规格: 20cm×20cm。

图 2.52 法国平面设计师 Geoffroy Pithon的杂志内页设计作品

图 2.53 两个基本形

2.2 平面构成的基本形式

平面构成涵盖了在二维空间内按照形式美的法则进行分解、组合的创造过程,这一创造过程是最基本的造型活动之一。平面构成为探索和表达艺术和设计理念提供了丰富的机会,艺术家和设计师可以探索各种构成形式,实验不同的排列方式,在视觉和感知层面创造引人入胜的效果,在不同领域中实现无限的创意潜力。本节将介绍平面构成的基本形式。

异入睾例

平面构成的基本形式在海报设计中的体现

平面构成的基本形式在海报设计中扮演了至关重要的角色,它们是设计师的创作工具,用以塑造视觉冲击,引发观者的情感共鸣。采用重复构成形式,通过在海报中多次使用相同的元素或图像可以建立统一感,增强品牌标识度,并传达连贯的信息;近似构成形式则通过相似的形状、颜色或排列方式来突出相关性,使观者更容易理解与识别内容;渐变构成形式常常以过渡形状、大小和方向等方式描绘主题的发展变化,为观者提供深度的视觉体验(图 2.54)。

此外,发射构成形式可以通过线条或图像元素的辐射状排列来吸引观者的视线,引导他们关注海报中的关键信息;特异构成形式则为设计师提供了突出某一元素的机会,可以通过个别元素不规律的对比、引人注目的图像或文字来实现;空间感造型和肌理构成则通过立体效果、阴影和纹理的运用,创造出视觉的深度和触感,为海报增加了质感和现实感(图 2.55)。

综合考虑这些平面构成的基本形式,设计师能够在海报中创造令人难以忘怀的视觉效果,有效地传达信息和情感,引发观者的兴趣与共鸣,从而实现设计的宗旨,满足宣传活动、社会信息传播或文化艺术展览等各个领域的需求。

图 2.54 重复、近似和渐变在展览海报中的体现 苏黎世 Skala 工作室作品

图 2.55 特异、空间和肌理在海报中的体现 2014 年法国网球公开赛海报

2.2.1 重复

重复是指相同的形态进行连续、有规律的反复排列,把视觉形象秩序化、整 齐化的构成形式。重复构成是平面构成最基本的构成形式之一,体现严谨、规范 的韵律美。

重复具有加强人对形象识别记忆的作用。如同大街上的广告牌出现一次不易被人注意,但当它重复多次出现的时候,人在脑海中就会不自觉地注意并记住它,从而达到广告牌的宣传作用。重复是设计中的常用手法之一。

特别提示

重复具有极强的规律性和秩序性,因而容易产生呆板的形象,我们在重复构成的基本形和排列中应注意寻求变化,以丰富画面效果。

1. 基本形的重复构成

基本形的重复构成(图 2.56)是指反复使用同一基本形来构成,该基本形不 受骨骼的限制,可以产生方向、位置、正负、色彩等的变化。

2. 重复骨骼

在平面构成中,构成图形的骨骼本身作规律性的连续排列,骨骼每个单位的 形状、大小均相等,称为重复骨骼。重复骨骼具有韵律美感。

3. 重复骨骼和重复基本形的综合构成

在设计重复构成时,可将同一基本形纳入重复骨骼中,将重复骨骼和重复基本 形结合起来。在这种构成形式中,基本形和骨骼的综合应用可以有多种变化:

- ① 基本形作绝对的重复排列。即基本形在重复骨骼中按照一定的方向连续重复排列。
- ② 重复基本形正负交替排列。即基本形在重复骨骼中按照一定的方向连续重复排列,同时正负交替变化(图 2.57)。
- ③ 重复基本形方向变化。即基本形在重复骨骼中发生方向变化,横竖或上下变换位置,并且可以辅助以正负变化,以丰富构成效果(图 2.58,图 2.59)。
- ④ 重复基本形单元间空格反复排列。即基本形在重复骨骼中有意识地空置一定的骨骼空间,通过疏密排列形成对比效果(图 2.60)。
- ⑤ 基本形局部群化排列。即基本形在重复构成中形成若干群化构成,作为视觉 中心,其他基本形对这些群化构成作补充,形成活泼、灵动的画面效果(图 2.61)。

图 2.56 基本形的重复构成 武艳红作品

图 2.57 重复骨骼中的基本形正负交替变化产生丰富的构成效果 福田繁雄作品

图 2.58 重复骨骼中的基本形方向变化产生丰富的构成效果 佚名学生作品

图 2.59 重复骨骼中的基本形方向、正负变化产生丰富的构成效果 高伟作品

图 2.60 重复骨骼中的基本形疏密排列形成对比效果 佚名学生作品

图 2.61 基本形若干群化构成形成活泼、 灵动的效果 佚名学生作品

2.2.2 近似

自然界中拥有相像或类似形态的事物非常多,例如树叶、荷叶、鹅卵石等等。 近似就是指在平面构成中使用同中有异或异中有同的近似形进行构成排列。

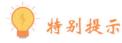

在设计近似构成时应该注意近似程度要适宜,近似程度太高,统一感过强则接近重复构成;近似程度太低,变化过大又失去了近似构成的特点。

1. 基本形的近似构成

基本形的近似构成可以是具象形的近似构成,也可以是抽象形的近似构成。基本形的近似构成不受骨骼限制,在画面中可以随意组合。基本形的近似构成方法有相加法、相减法、伸长法、压缩法、关联法、择取法等(图 2.62~图 2.69)。

图 2.62 基本形的近似构成方法

图 2.63 基本形的近似构成 张稳作品

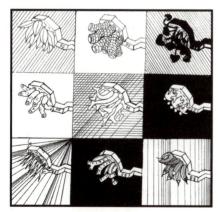

图 2.64 基本形的近似构成 王灵燕作品

图 2.65 基本形的近似构成 纪云娇作品

图 2.66 基本形的近似构成 刘帅作品

图 2.67 基本形的近似构成 佚名学生作品

图 2.68 基本形的近似构成 佚名学生作品

图 2.69 基本形的近似构成 佚名学生作品

图 2.70 近似骨骼 刘青改作品

2. 近似骨骼

平面构成中,骨骼单位的形状、 大小、方向不完全相等,但有些相似,称为近似骨骼。近似骨骼可在 重复骨骼的基础上进行变化,骨骼 线方向、间距、线形发生变化即可 获得近似骨骼(图 2.70)。

2.2.3 渐变

渐变是指在平面构成中基本形或骨骼呈现有规律性的循序变动的构成形式。 它能够给人以富有韵律和节奏的美感。渐变构成的视觉现象在生活中很常见, 如太阳的日出日落,月亮的阴晴圆缺,眺望麦田时由于人的视觉透视所形成的 近大远小的视觉效果等等。

1. 基本形的渐变构成

基本形的渐变构成方法有形状渐变、大小渐变、方向渐变、位置渐变。

(1)形状渐变

基本形由一种形状逐渐过渡变化成另一种形状。形状渐变可以是具象形之间的渐变,也可以是抽象形之间的渐变,还可是具象形和抽象形之间的渐变 (图 2.71~图 2.74)。

图 2.71 形状渐变 吴宇婷作品

图 2.72 形状渐变 任彦峰作品

图 2.73 形状渐变 佚名学生作品

图 2.74 形状渐变 陈娇作品

(2)大小渐变

基本形产生由大到小或由小到大的变化(图 2.75)。

(3)方向渐变

基本形在排列方向上逐渐变化,如前后变化、左右变化、倾斜变化等(图 2.76)。

图 2.75 基本形由大到小变化营造空间感 法国创意 机构 Ben&Jo 作品

图 2.76 方向渐变 佚名学生作品

(4)位置渐变

基本形在有作用性骨骼中发生位置变化(图 2.77)。

2. 渐变骨骼

规律性变动骨骼线的位置形成渐变骨骼。渐变骨骼的构成方法有单元渐变、双 元渐变、分条渐变、等级渐变、阴阳渐变。

(1)单元渐变

一组骨骼线距离不变,另一组骨骼线产生宽窄变化(图 2.78)。

(2) 双元渐变

两组单元骨骼线同时产生渐变(图 2.79)。

(3)分条渐变

当一组单元骨骼线渐变后,另一组单元骨骼线在分好的单元条内独自分组渐变,各组之间互相不受影响(图 2.80)。

(4)等级渐变

竖排或横排的骨骼单元,作整排移动而产生阶梯状(图 2.81)。

(5)阴阳渐变

骨骼线本身作为形进行变化,骨骼线从宽度上产生宽窄的渐变,或利用骨骼 线进行正负对比变化(图 2.82)。

图 2.77 位置渐变,超出的部分被 切掉 佚名学生作品

图 2.78 单元渐变 佚名学生作品

图 2.79 双元渐变 佚名学生作品

图 2.80 分条渐变 佚名学生作品

图 2.81 等级渐变 佚名学生作品

图 2.82 骨骼线进行宽窄的渐变

特别提示

渐变骨骼应遵循一定的数列关系,使变化更加秩序化、合理化,使渐变构成体现严谨数学关系的韵律美(图 2.83,图 2.84)。

- ① 等差数列。即相邻两数之差相等的有序排列,如:1、3、5、7、9、11……
- ② 等比数列。即相邻两数之比相等的有序排列,如:1、2、4、8、16、32……
- ③ 斐波那契数列。该数列的每一位数是前两位数的和,如:1、1、2、3、5、8、13、21……
- ④ 调和数列。即每位数除以等差级数的分母所得的数列,如:1、1/2、1/3、1/4、1/5、1/6……

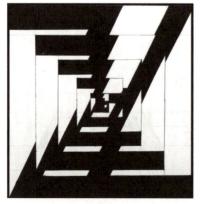

图 2.83 遵循数列关系的渐变骨骼 郑宏作品

图 2.84 遵循数列关系的渐变骨骼 佚名学生作品

2.2.4 发射

在自然界中,如太阳发射的光芒、蜗牛壳、水面上的涟漪等等,这些视觉形象都有很强的规律性,有明显的一个或多个视觉中心点,形象围绕中心点形成向外或向内放射的状态,这就是发射。发射是重复或渐变的一种特殊构成形式,它由秩序性的方向变动形成,其特点是基本形和骨骼线环绕着一个或几个共同的中心向四周散射或向中心集中,形成一定的光学效果。

发射构成的方法有离心式发射、向心式发射和同心式发射。

1. 离心式发射

离心式发射是基本形和骨骼线由一个或多个中心向四周发射 (图 2.85)。

2. 向心式发射

向心式发射是基本形和骨骼线由外向中心发射,发射中心点在画面的四周(图 2.86)。

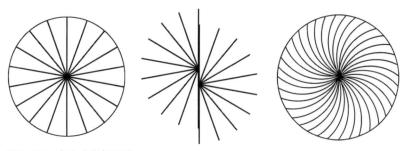

图 2.85 离心式发射骨骼

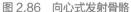

3. 同心式发射

同心式发射是基本形和骨骼线以同心圆的形式层层环绕中心,形成渐变扩散的形式(图 2.87)。

图 2.87 同心式发射骨骼

特别提示

在发射构成的应用中,可以将多种发射骨骼相结合(图 2.88~图 2.91)。

图 2.88 多种发射骨骼相结合 佚名学生作品

图 2.89 多种发射骨骼相结合 杨亚红作品

图 2.90 多种发射骨骼相结合 陈玉松作品

图 2.91 多种发射骨骼相结合 佚名学生作品

2.2.5 特异

特异是指在有秩序、有规律的平面构成中,基本形或骨骼出现少量或个别变异,打破构成的规律性。特异构成的效果是通过少量或个别元素不规律的对比形成的,打破单一的画面形象,使人在视觉上受到冲击,形成"万绿丛中一点红"的视觉效果。

特别提示

在特异构成中应注意特异的成分在整个构图中的比例,如果过分强调特异则破坏了统一感,但如果特异效果不明显,则达不到特异的目的。

1. 基本形的特异构成

(1) 大小特异

大部分基本形保持一种规律,个别基本形变大或变小,构成画面的焦点(图 2.92)。

(2)色彩特异

大部分基本形保持一种规律,个别基本形在色彩上产生变化,通过色彩变化加强特异效果(图 2.93)。

(3)位置特异

大部分基本形保持一种规律,个别基本形的在画面中产生较明显的位置变动(图 2.94)。

(4)形象特异

形象特异是指具象形的变异,它可以不受骨骼线限制而在画面中自由安排(图 2.95)。

图 2.92 大小特异 瑞士 Onlab 工作室作品

图 2.93 色彩特异 佚名学生作品

图 2.94 位置特异 佚名学生作品

图 2.95 形象特异 吴宇婷作品

图 2.96 特异骨骼 佚名学生作品

2. 特异骨骼

在有规律性的骨骼中,部分骨骼单 元在方向、形状等方面产生异化变动, 破坏已有的规律或产生新的规律,称为 特异骨骼(图 2.96)。

2.2.6 对比

对比指的是在平面中两个或多个形象之间有较大反差,形成强烈的视觉冲击力,但又兼具统一感的构成形式。对比构成是一种相对比较自由的构成形式,它不受骨骼的限制,依据对比元素之间形状、大小、色彩、方向等的需要在画面中自由安排。

对比构成有很强的实用性,被广泛地应用在设计当中。辽宁抚顺的地标建筑"生命之环"(图 2.97),其新颖的圆环造型与传统的方正建筑形成鲜明的形象对比,构成充满视觉冲击力又不失和谐美好的城市景观,体现着现代与历史的碰撞。

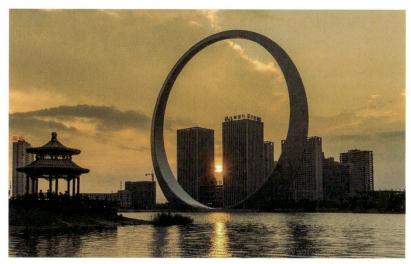

图 2.97 辽宁抚顺地标建筑"生命之环"

特别提示

在对比构成中, 差异太小对比效果不明显, 差异太大则画面效果失 去美感, 因此在设计中应该注意对比元素之间适当地统一。

1. 形状对比

形的外形差异产生对比(图 2.98)。

2. 大小对比

形在画面当中所占面积不同形成对比(图 2.99)。

图 2.98 形状对比 杨少聪作品

图 2.99 大小对比 佚名学生作品

形的色彩从色相、明度、纯度等任何方面产生差异形成对比(图 2.100)。

4. 方向对比

形在画面当中方向不同形成对比(图 2.101)。

图 2.100 色彩对比 英国设计师 Brad Mead 海报作品

图 2.101 方向对比 阿根廷 Lamasburgariotti工作室作品

2.2.7 空间

空间感指的是平面要素在二维空间上构成三维空间的视觉效果,是一种视觉幻象。空间构成又称空间感造型。在平面上实现空间构成的方式很多,形在人的视觉中产生前后、明暗、大小、交错等变化,均能够形成空间感。

1. 合理空间

合理空间指的是符合人正常视觉所看到的空间。

(1) 大小不同产生空间感

在正常的视觉透视中会形成近大远小的视觉效果。表现空间时可以把近 处的形适当放大, 远处的形适当缩小, 从而形成空间感(图 2.102)。

(2)利用重叠产生空间感

多个形互相重叠,一个形覆盖在另外一个形的上面,形成被覆盖形在覆 盖它的形的后面的视觉效果,从而生成空间感(图 2.103)。

(3)利用投影产生空间感

投影是产生立体效果的重要方式之一,利用投影还能表现物体的凹凸感 (图 2.104,图 2.105)。

图 2.102 大小不同产生空间感 佚名学 生作品

图 2.103 利用重叠产生空间感 佚名 学生作品

图 2.104 利用投影产生空间感 佚名学 生作品

图 2.105 利用投影表现凹凸感 朱宝华 作品

2. 矛盾空间

矛盾空间是利用人的错视在平面中形成实际不可能存在的立体形态,它 打破自然规律,从奇特的角度去创造虚拟的矛盾空间。这种空间中存在的不 合理性能够吸引人的注意力,引起观者的兴趣。

特别提示

矛盾空间形成的原因有两种:一种是形本身的构成变化,这种矛盾构成 是利用形本身的各种因素形成的;另一种是观者心理与生理的一种视觉反 映,这种矛盾构成是利用人的视觉不能在同一时间把画面上的所有元素都观 察清楚形成的。在创造矛盾空间时,方法的应用应灵活多变。

(1)共同面连接法

将两个视点不同的平面的形,利用一个共有的可视面连接在一起,形成既是俯视又是仰视的视觉效果,从而形成矛盾空间(图 2.106)。

(2) 前后穿插错位法

利用线条在平面上无前后、无体积的模棱两可性,故意在线条之间穿插错位,造成错视,从而形成矛盾空间(图 2.107)。

(3)移步换景展开法

利用观者在观察一个物象时有一个视线转移的过程,由于视线的变动, 形的空间关系发生变化(图 2.108~图 2.111)。

图 2.106 共同面连接法形成矛盾空间 佚名学生作品

图 2.107 前后穿插错位法形成矛盾空间 佚名学生作品

图 2.108 空间的移步

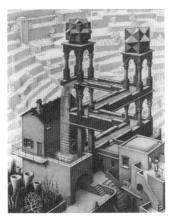

图 2.109 循环瀑布 莫里茨· 埃舍尔作品

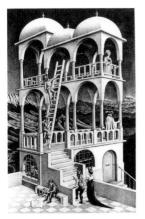

图 2.110 观望塔 莫里茨· 埃舍尔作品

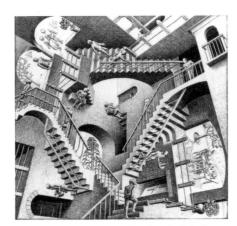

图 2.111 无限阶梯 莫里茨·埃舍尔作品

2.2.8 肌理

肌理指的是物体表面的纹理,不同的物质所表现的肌理不同,有软硬、粗细等区别。肌理构成分为视觉肌理和触觉肌理两种形式。自然界中的肌理现象可以说无处不在,如于裂的木质纹理、动物柔软的皮毛、不同叶子的脉络等等,不同质感的肌理向人们传达着不同的信息。对自然界中肌理现象的发现和借鉴是肌理构成设计的源泉。

1. 视觉肌理

视觉肌理指的是可见的但并不能触摸到的肌理,是借助一定的工具、材料 表现出来的肌理构成,如摄影、电脑绘图等都能呈现出多变的视觉肌理。在视 觉肌理中,形和色是主要的表现元素。

(1)绘制法

利用各种绘画工具在纸上描绘形成肌理(图 2.112)。

(2) 拓印法

把颜料涂在有纹理的物体上,然后把纸附在这个物体上按压,就能把纹理拓印在纸上,即拓印法,如把印章上的图形呈现在纸上(图 2.113)。

(3)吸附法

把颜料或墨汁滴在水里,按照一定的目的轻轻带动颜料或墨汁发生形态变化,然后拿吸水性很强的纸迅速地平铺在水面上把颜料或墨汁吸附起来,即吸附法(图 2.114)。

(4)流淌法

把比较稀的颜料滴在光滑的纸上,然后把纸张倾侧或吹动颜料,就会形成多变的肌理效果(图 2.115)。

(5)喷洒法

用喷笔或牙刷等工具把比较稀的颜料喷洒在纸上形成肌理效果(图 2.116)。

(6) 熏炙法

用火焰熏烤纸张形成偶然形的肌理效果(图 2.117)。

(7) 渗透法

把颜料或墨汁画在打湿后的吸水性好的纸张上,这时颜料或墨汁就会渗透开来,形成羽毛状的肌理(图 2.118)。

(8) 刮擦法

在涂有颜料的纸上用尖锐物体有目的地刮擦,形成特殊的肌理效果(图 2.119)。

2. 触觉肌理

触觉肌理指的是用手抚摸能感觉到凹凸变化的肌理现象。自然界当中的 肌理大多是可以触摸到的肌理,而在肌理构成中,通过对平面材料的处理也 能够创造触觉肌理,如揉搓纸产生的肌理(图 2.120)、用颜料的厚度表现的 肌理(图 2.121)、将不同材料拼贴在一起产生的肌理(图 2.122)等。

图 2.112 绘制法表现肌理 佚名学生作品

图 2.113 拓印法表现肌理 佚名学生作品

图 2.114 吸附法表现肌理 王灵燕作品

图 2.115 流淌法表现肌理 佚名学生作品

图 2.116 喷洒法表现 肌理 佚名学生作品

图 2.117 熏炙法表现 肌理 佚名学生作品

图 2.118 渗透法表现肌理 张稳作品

图 2.119 刮擦法表现肌理 佚名学生作品

图 2.120 纸的肌理

图 2.121 颜料的肌理

图 2.122 用石子表现鱼骨的肌理 佚名学生作品

特别提示

创造肌理的方法很多,在实际应用中应该灵活运用,可以多种方法结合。此外,还应该勇于尝试新的材料、新的方法以创造更好的肌理效果。在设计中,肌理是很重要的元素,肌理运用恰当能够更好地表达设计意图。

| 思考与练习 |

- 1. 结合平面构成的基本形式, 思考与分析设计师川尻竜一的海报设计作品(图 2.123)。
- 2. 完成三幅平面构成作品,分别使用渐变、对比、肌理的构成形式。每幅规格: 20cm×20cm。

图 2.123 设计师川尻竜一的海报设计作品

2.3 平面构成的形式美规律

人们对美的认识是多样的,既有内在美和外在美,又有统一美和对立美,还有自然美(图 2.124)和艺术美(图 2.125)。任何造型艺术不但具有共性美的规律,而且有自身美的法则,平面构成也一样。那什么是形式美呢?形式是作者的思维、事物的现象和科学的技术结合起来的一种具体表现形态。所谓形式美,就是某一艺术作品揭示了事物的内容本质,展示了事物最恰当的表现形式,使人们得到一种美的感受。能充分表现艺术内容的、有感染力的形式,才是真正富于美感的艺术形式。

平面构成作为造型设计的一种艺术语言,它必须以一定的视觉或相对的触觉来感动观者,而表现这种艺术语言的形式,无疑要具有一定的审美价值,同时传递给观者或愉悦或悲壮的情感体验,这就涉及平面构成的形式美规律。平面构成的形式美规律,就是将造型的各要素按照一定的原则进行组合、分割,使其具有一定的审美价

图 2.124 自然美

图 2.125 艺术美 张大干作品(局部)

值(图 2.126,图 2.127)。在平面构成中,我们不仅要对构成的基本要素进行研究,还要对构成的形式美规律作进一步的探索,使我们的设计不仅有良好的内容,而且有优美的形式。

探讨平面构成的形式美规律,是所有艺术设计学科共通的课题。任何一件事物能带给你美的感受,它必定具备合乎逻辑的内容和形式。由于人们的经济地位、文化素质、民俗风俗、生活理念、价值观念等不同,可能具有不同的审美观念,然而单从形式条件来评价某一事物或某一视觉形象时,大多数人对于美或丑的感觉存在着一种基本的共识。这种共识是人们从长期生产、生活实践中积累的,它的依据就是客观存在的美的形式法则,我们称之为形式美规律。在我们的视觉经验中,高大的杉树、耸立的高楼大厦、巍峨的山峦尖峰等,它们的结构轮廓都是高耸的垂直线,因而垂直线在视觉形式上给人以上升、高大、威严等感受;而水平线则使人联系到地平线、一望无际的平原、风平浪静的大海等,因而产生开阔、徐缓、平静等感受……随着对这些共识的积累,人们逐渐总结出形式美的基本规律。自古希腊时代就有一些学者与艺术家提出了美的形式法则的理论,时至今日,形式美规律已经成为现代设计的理论基础,在设计构成的实践中,更具有其不可替代的重要性。

图 2.126 组合之美 曼彻斯特插 画师 Donnie O'Donnell 作品

图 2.127 分割之美 佚名学生作品

导入案例

平面构成的形式美规律在品牌广告中的体现

平面构成的形式美规律在广告设计中有着重要的体现,有助于设计师创造吸引人、有感染力,并具备审美价值的广告内容和形式。广告中的对称与均衡可以营造稳定感和秩序感,广告画面显得整洁、有序,对称的产品或元素排列还可以突出主题,让内容更容易理解。节奏与韵律在广告中可以通过排列文字和图像的方式来实现,帮助引导观众的目光。恰当的比例与尺度可以使广告中的元素看起来更协调,更符合人眼的审美,例如通过放大产品相对于其周围元素的比例,可以提升广告的吸引力(图 2.128)。

在广告中还可以通过对比与调和来引起观众注意并传达信息,颜色、字体、图像的选择和排列方式都可以用来创建对比或调和,从而突出产品或服务的特点。元素的反复排列也可以帮助观众更快抓住广告要传达的信息,通过有规律地重复某些元素,广告可以加深观众对品牌标识的印象(图 2.129)。元素和样式的多样性则能够激发观众的兴趣,增加品牌的吸引力,但要注意与广告的主题和品牌保持一致。

图 2.128 形式美规律在品牌广告中的体现 伦敦 They That Do 工作室为 Protein Studios 设计的作品

广告中的元素需要有组织地排列以创建和谐感,同时通过明确定义焦点或重心, 达到引导观众目光的作用,确保他们关注到核心信息。但有时候,突破传统的规则 和重新构建元素也可以吸引观众的注意,创造出令人难忘的广告作品,这种破规与 重构可以在特殊场合中用来传达产品创新性和独特性(图 2.130)。

平面构成的形式美规律在广告设计中不仅有助于传达信息,还可以增强广告的 吸引力和影响力。通过巧妙地运用这些规律,广告设计师能够创造出引人入胜、与 众不同的广告作品,从而实现广告的营销目标。

图 2.129 形式美规律在品牌广告中的体现 上海栋栖设计工作室为新天地商场设计的作品

图 2.130 形式美规律在品牌广告中的体现 Monopo London 工作室为羽毛球品牌 Yonex 设计的视觉 形象

2.3.1 对称与均衡

所谓对称,是指造型空间的中心点两边或四周的形相同而形成的稳定现象,它表现了力的均衡,是表现平衡的完美形态。自然界中到处可见对称的形式,如人的生长结构、鸟类的羽翼、花木的叶子等,设计作品中的对称,如我国国徽、一些品牌标志、服装设计、建筑设计等。对称在视觉上有自然、安定、均匀、协调、整齐、典雅、朴素的美感,符合人们的视觉习惯。

平面构图中的对称可分为轴对称和点对称。假定在某一图形的中央设一条直线,可将图形划分为完全相等的两部分,这个图形就是轴对称的图形,这条直线称为对称轴。假定某一图形存在一个点,以此点为中心通过旋转可得到相同的图形,这个图形就是点对称的图形。点对称又有向心的发射对称,离心的发射对称,旋转式的旋转对称,逆向组合的逆对称,以及自圆心逐层扩大的同心圆对称等(图 2.131~图 2.134)。在平面构图中运用对称要避免由于绝对对称而产生单调、呆板的感觉,有的时候,在整体对称的格局中加入一些不对称的因素,反而能增加构图版面的生动性和美感。

所谓均衡,是对称结构在形式上的发展,由形的对称转化为力的对称,体现为"异形等量"的外观,即从视觉上达到一种等量不等形的力的平衡状态。均衡没有对称轴,而是靠正确处理视觉中心达到一定的平稳度。均衡静中有动,是一种比较自由、活泼、轻松的形式,在视觉上偏于灵活和感性,但若处理不好则会

图 2.131 发射对称 佚名学生作品

图 2.133 逆对称 佚名学生作品

图 2.132 旋转对称 佚名学生作品

图 2.134 同心圆对称 佚名学生作品

给人一种松散零乱的感觉。均衡也是人的一种生理功能和需求,因此能使人产生 稳定、安全的心理感受,不均衡则会使人产生危险、动荡的心理感受。

对称与均衡都属于平衡的表现形式。平面构成中的平衡并非力学上力与力臂的乘积相等的平衡关系,而是画面中形的大小、形状、色彩及其他视觉要素的分布所带来的一种视觉上的平衡。平面构成通常有一个视觉中心(视觉冲击最强之处的中点),当各构成要素以此为支点而保持视觉意义上的均等、稳定时,即形成平衡构成。自然界中力的平衡是动态的,因而平衡构成也具有动态的特性。平衡分为绝对平衡和相对平衡两种。

(1)绝对平衡

绝对平衡就是视觉中心两边的构成要素完全相同,即对称。对称是人类最早,也是最熟悉的一种形式美规律,简单的图形构成最常应用这种形式(图 2.135)。在设计作品中,典型的有我国古代建筑(图 2.136)。

(2)相对平衡

相对平衡是视觉中心两边的构成要素不完全相同,但通过调整其距离视觉中

图 2.135 绝对平衡

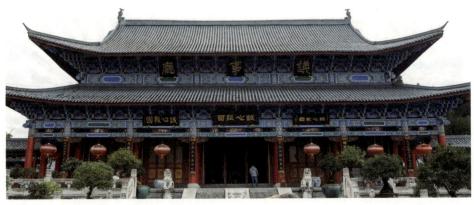

图 2.136 丽江木府

心位置的远近,给人视觉上的平衡效果(图 2.137)。我国的古秤最能说明这种辩证关系。相对平衡是重要的形式美规律,其特点是比较自由、开放,形式富于变化,效果活泼大方。西洋建筑大多采用这种形式。

2.3.2 节奏与韵律

节奏是规律性的重复。节奏在音乐中被定义为"互相连接的音所经时间的秩序",在造型艺术中则被认为是反复的形态和构造,在设计构成中用节奏这个具有时间感的词语来表达同一视觉要素连续重复时所产生的运动感。如连续的线,断续的面等,都会产生节奏。

韵律原指音乐中的声韵和节奏,诗歌中的平仄和押韵。 设计构成中重复的单元组合容易显得单调,增加有规则的 变化,如形或色作规律性地排列,从而产生音乐、诗歌的 旋律感,称为韵律。有韵律的构成具有积极的能量,使作 品充满魅力。

构成节奏与韵律有两个主要关系:一是时间关系,指 形在视觉方向上的排列所形成的起伏变化和断续停顿的节 拍;二是力的关系,指抑扬顿挫交替产生的强弱变化关系。 节奏与韵律经常结合使用,有时也交换使用。韵律的"韵" 是变化,"律"是节奏,即有节奏的变化才有韵律的美。节奏 是讲求变化起伏的规律,没有变化就无所谓节奏。可见,韵 律较多地强调"韵"的变化,节奏较多地强调"律"的节拍, 节奏是韵律的前提,韵律是节奏的升华。一般地,讲韵律感 不够,是指缺少变化而过于呆板,讲节奏感不强,是指变化 缺少条理规则,二者各有侧重。

节奏与韵律的形式美规律按其不同的特点可以分为以下类型。

(1) 连续韵律

以一种或几种要素重复、连续地排列,各要素之间保持恒定的距离关系,可以无止境地连续延长,称为连续韵律(图 2.138)。重复构成就属于此种形式美规律。

图 2.137 相对平衡 佚名学生作品

图 2.138 连续韵律 佚名学生作品

(2)渐变韵律

连续的要素在某一方向按照一定的秩序而变化,如增大或缩小,变宽或变窄,变高或变低,由于这种变化可以取得渐变的形式,故称渐变韵律(图 2.139)。

(3)起伏韵律

渐变韵律如果按照一定规律,时而增加,时而减少,作波浪起伏,或具有不规律的节奏感,即为起伏韵律(图 2.140)。这种韵律表现活泼,富有运动感。

(4)交错韵律

各要素按一定规律交织、穿插,要素间相互制约,一隐一显,表现出一种有组织的变化,称为交错韵律(图 2.141)。

图 2.139 渐变韵律 平面设计师 Gary Percival 的海报作品

图 2.141 交错韵律 佚名学生 作品

图 2.140 起伏韵律 韩国设计师 Yuni Kim 为 Sika-Design 家具展览设计的视觉作品

2.3.3 比例与尺度

比例是指造型或构图的整体与局部、局部与局部的高、宽之间的数比关系。 具有代表性的理想比例,即"黄金比例"(1:1.618)(图 2.142),被认为是最美的比例。

人们在长期的生产实践和生活活动中一直运用着比例关系,并体现于衣食住行的工具器具的制造中。恰当的比例会产生一种和谐的美感,因此成为形式美规律的重要内容。比例是平面构成中一切视觉单位的大小以及各单位间编排组合的重要依据。

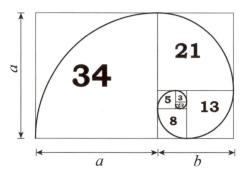

图 2.142 黄金比例构图

尺度是引入一个常用的标准对造型或构图进行衡量,从而确立形体整体与局部、整体与环境、形状与用途相适应的程度。这个标准通常出自人的生理需求或人所习见的某种特定比例。一般来说,尺度都有一定的尺寸范围,不能随意超越,它是绝对尺寸或与之相比较所获得的尺寸。

尺度因素在生活与设计中常常体现。比如人们经常接触到的产品中的手把、按钮等,虽然产品不同、用途不同、使用环境不同,但它们的绝对尺寸是较为固定的,因为它们是与人体生理相适应的,受人的体型、动作和使用要求所制约,而往往与产品大小无关。优良的设计都有着合理的尺度,例如一般居民楼的层高以不低于 2.8 米为宜,否则会有压抑感,房间面积越大,层高也应越高;建筑物的走廊宽度不应小于 1 米,这是两人相对而行便于通过的最小尺度;各种工业产品也有不同的尺度要求,如普通座椅椅面高 45 厘米左右,太高或太低坐起来都不舒服。

2.3.4 对比与调和

对比又称对照,是把反差很大的两个视觉要素成功地排列于一起,使其虽然产生强烈冲突但仍具有统一感的现象,它能使主题更加鲜明,视觉效果更加活跃(图 2.143)。对比关系可以通过视觉形象色调的明暗冷暖,色彩的饱和与不饱和,色相的迥异,形状的大小、长短、曲直、高矮、凹凸、宽窄、厚薄,方向的垂直、水平、倾斜,数量的多少,排列的疏密,位置的左右、高低、远近,形态的虚实、轻重、动静、隐现,肌理的软硬、干湿等多方面的对立因素来达到的,体现了哲学上的矛盾统一。对比法则广泛应用在现代设计当中,具有很强的实用效果。

调和是指"同一"与"类似",还包含"对比适度"的意思,即把对比控制在一定范围之内。在装饰图案设计中,如果在一个圆形里面画一个三角形,此时由于圆弧与锐角、曲线与直线的形状与性质相异构成了强对比,会使人产生一种生硬和不协调的感觉;而如果把三角形的三条直线边改成S形的弧形线,那么这个三角形虽然在圆形里,但由于弧线边具有与圆形性质相似的共同因素,因此后者比前者就显得协调多了(图 2.144)。

调和是使画面的各个组成部分的关系能够和谐一致,这就要求在任何作品中,必须有共同的因素存在。在平面设计中,主要是处理好形象特征的统一、色彩的统一及带有方向性形象的方向统一等。在一幅多种形象存在的作品中,如果形象与形象各自为政、对比强烈,则画面散乱,缺少完整之感。此时为求得调和的效果,可采取如下方法处理:形象特征有秩序的渐变可达到调和的效果,如方形一圆形一三角形的渐变;明暗和色彩的统一,弱化相邻色阶的对比,可使画面呈现出安定、和谐之感;方向的统一,凡是带有长度特征的形象都具有方向性,形象组合也会产生方向,因此在多种因素的构成设计中,必须注意各形象间所产生的方向关系。

图 2.143 形的对比 佚名学生作品

图 2.144 形的调和

2.3.5 条理与反复

条理即对事物规律的组织和安排。对于平面构成设计,即要在造型处理、构 图形式和色彩观感等方面具有明显的条理性, 把质或量反差很大的形式要素合理 地配置在一起, 达到鲜明、强烈、生动而统一的整体效果(图 2.145)。

反复是指以相同或相似的形象重复排列,来求得整体形象的统一。它的主要 特征是以单纯化的手法取得整体形象连续反复的节奏美(图 2.146)。

条理与反复是装饰图案艺术所特有的一种美的形式, 是装饰图案组织的重要 原则,是构成美感的重要因素。在装饰图案设计中,一切对称的图案和连续的图 案都是反复这种形式的具体表现,同时在表现手法上,遵循勾线要均匀、画点要 圆润、涂色要干净的原则,体现了条理的形式美规律。

图 2.145 条理统一的整体美 德国 设计师 Götz Gramlich 的海报作品

图 2.146 连续反复的节奏美 佚名学生作品

2.3.6 联想与意境

爱因斯坦说过:"想象力比知识更重要。"人类的一切创造行为都离不开想象, 想象引领人类前进,推动人类文明,促进人类发展。党的二十大报告总结了新时 代十年的伟大变革, 我们建成世界最大的高速铁路网、高速公路网, 载人航天、 探月探火、深海深地探测、超级计算机、卫星导航等取得重大成果,这些都是伟 大的中国人民不懈奋斗、大胆创造的结果。想象思维具有强大的创造力,艺术创 作同样离不开想象思维。

平面构成可以通过视觉传达产生联想,达到某种意境。联想是思维的延伸,它由一种事物延伸到另一种事物上,例如图形的不同色彩使人产生不同的联想:红色使人感到温暖、热情、喜庆等;绿色则使人联想到大自然、生命、春天,从而使人产生平静感、生机感等。各种视觉形象及其要素都会触发不同的联想与意境,由此而产生了图形的象征意义,这种象征意义作为一种视觉语义的表达方法被广泛地运用在平面构成设计中。随着科技文化的发展,对形式美规律的认识将不断深化,形式美规律不是僵死的教条,而要灵活体会,灵活运用。

2.3.7 动感与静感

动感是指形具有某种运动的趋势,而并非真正的运动。动感可以让静止的形在视觉和心理上产生运动的错觉,从而增加画面的感染力。动感可以由一个形获得,也可以通过多个形组合而获得(图 2.147)。

创造动感有如下几种方法:局部变异,也称局部变形,即让局部发生膨胀、挤压、拉伸、破坏等;倾斜,主要利用重心偏移的方式实现;转曲,通过点、线、面的旋转产生一种动势;收束,对形作收紧与松弛的处理;反复,形的形状、大小、色彩和肌理等要素反复使用,造成一种运动感和节奏感;渐变,通过有规律的渐变产生韵律感;近似,相类似的形聚集在一起形成"亲和"效果。

动感与静感来自人们在生活中直接和间接观察到的视觉经验,是相比较而存在的。一般来说,变化的元素倾向于动感,统一的元素倾向于静感;在造型方

图 2.147 元素的动感 佚名学生作品

面,曲线倾向于动感,直线倾向于静感;在构图方面,均衡的构图倾向于动感,对称的构图倾向于静感;在色彩方面,纯度高、明度高、暖色调倾向于动感,纯度低、明度低、冷色调倾向于静感。动感表现出活动性、动荡感、力度感,静感则给人和谐、安定、孤寂之感。

2.3.8 多样与统一

多样是指我们在进行构成设计时,应该拓宽眼界,放开手脚,勇于使用各种形式美的语言。统一是"同一""合一""整齐""程式化",它是相对多样而言的,在多样中寻求统一,就是在千差万别中寻求艺术形式美的共性。多样与统一是构成艺术中形式美的最高法则,也是一切造型艺术形式美规律运用时的尺度和归宿(图 2.148)。

任何造型艺术都是由变化着的部分组合而成的,这些变化着的部分既有 区别又有内部的联系,构成设计就是要把这些变化着的部分在打乱的基础上 重新组合,这里的组合即为统一。没有统一,零乱的各部分只能是各自独立 而毫无联系的散件,不存在整体,也就毫无艺术可言。多样与统一是并存的, 绝对的统一会显得单调,枯燥无味,反之,过分地追求变化,亦会缺乏和谐 和秩序,显得杂乱无章。

图 2.148 形的多样与统一 韩国 FYCH 工作室作品

2.3.9 和谐与重心

宇宙万物,大到日月运行、星球活动,小到原子结构的组成和运动,尽管形态千变万化,但它们都遵循一定的规律而存在,宇宙本身就是和谐的。和谐的广义解释是:判断两种以上的要素,或部分与部分的相互关系时,各部分给我们的感受是一种整体协调的关系。和谐的狭义解释是:统一与多样两者之间不是乏味单调或杂乱无章的。

单独的一种颜色、一根线条无所谓和谐,几种要素具有基本的共通性和融合性才能称为和谐,如一组协调的色块,一些排列有序的近似图形等。和谐的组合也需要保持部分的差异性,但当差异性表现强烈、显著时,和谐的格局就向对比的格局转化。如按照一定的比例关系分割画面,和谐的比例分割才能使画面具有形式美感,因此必须经过认真推敲,在比较中寻求具有美感的理想分割形式。前面我们介绍过的等比数列、等差数列、黄金比例、斐波那契数列等,它们都可以构成和谐的比例关系。

重心在物理学上是指物体内部各结构所受重力的合力的作用点,对一般物体求重心的常用方法是:在物体上一点用线悬挂物体,平衡时,重心一定在悬挂线或悬挂线的延长线上;然后另选一点悬挂物体,平衡后,重心也必定在新悬挂线或新悬挂线的延长线上,前后两线的交点即物体的重心位置。在平面构图中,画面的重心位置与视觉的安定有紧密的关系。人的视觉安定与造型形式美的关系比较复杂,人用眼睛观察画面,视线常常迅速由左上角到左下角,再通过中心部分经右上角至右下角,最后回到画面最吸引视线的中心视圈停留下来,这个中心视圈就是视觉重心。画面轮廓的变化、图形的聚散、色彩或明暗的分布等都可对视觉重心产生影响,因此,视觉重心的处理是平面构成探讨的一个重要方面。在平面广告设计中,一幅广告所要表达的主题或重要的内容信息往往不应偏离视觉重心太远(图 2.149)。

图 2.149 视觉重心与主题 瑞士设计师 Ralph Schraivogel 的广告作品

2.3.10 破规与重构

破规是指打破常规。一般来说,在常规范围内的事物, 因人们习以为常,所以不易产生视觉刺激作用,也不易被人 们所发现和重视。而打破常规的事物,却具备这种视觉刺激 的特殊功能,将这种特性运用到平面设计中,会起到事半功 倍的作用。

重构是两种或两种以上的形象,按照一定的内在联系与 逻辑系统组合, 重新形成一个新的形象。现代生活中存在着 许多"重构",如植物嫁接、生物杂交、交叉学科等,都会产 生新的品种、新的生命、新的科学系统。在经济社会发展中, 引进技术并加以吸收也是一种"重构",如索尼公司把耳机与 收录机组合起来,发明了随身听;华特·迪士尼把米老鼠与 旅游结合起来, 创立了迪士尼乐园。要想创造性地解决问题, 就必须开辟新的道路,寻找新的突破点,发现新的联系,寻 求新的组合。平面板成中的重构就是通过图形互借互用,互 生互长,形成一个统一的整体。它以共用体为载体,可以全 部共用、局部共用或轮廓线共用,一般是以形的相似性,取 得形的共用与意的共生(图 2.150)。

上述的形式美规律,是人类在长期创造美的实践中积累 的经验。形式美规律概括了现实中美的事物在形式上的共同 特征,它为我们提供从理性上去分析美、寻找美的艺术途径。 但这些并不是对构成美学的全部研究, 而仅仅是从平面构成 中经常接触到的问题出发所作的一些探讨。美的原则、规律、 形式等等, 所有这些都是随着社会文明前进、生产力提高、 文化科学发展而发展的,一定会在设计的实践中不断发展、 充实和提高。

作为基础训练的平面构成知识点部分, 我们从构成的基 本要素点、线、面,到构成的形式和规律,作了比较全面的 论述。其中,构成形式中还有结集构成、错视构成等没有作 系统讲解, 这是因为这些构成形式与本章所述及的八种构成 形式有着一定的联系, 如结集构成中就体现了重复构成和渐

图 2.150 图形重构 石田和幸作品

变构成等。应当清楚,平面构成学习的是一种造型手段,我们应从中提炼精神,并将自己所学灵活运用于实际设计工作,重新认识自己的设计作品,分析别人的设计作品,在认识和欣赏的过程中提高艺术修养,更新设计理念,从而在更高层次上进行自己的独特性创造。

| 思考与练习 |

- 1. 结合平面构成的形式美规律,思考与分析 Monopo London 工作室为羽毛球品牌 Yonex 设计的视觉形象作品(图 2.151)。
- 2. 完成两幅平面构成作品,分别体现节奏与韵律、动感与静感的形式美规律。 每幅规格: 20cm×20cm。

图 2.151 Monopo London 工作室为羽毛球品牌 Yonex 设计的视觉形象作品

第 3 章

色彩构成

教学目标

了解色彩构成的基本要素;了解色彩的对比构成与调和构成;了解色彩的普遍情感、性格与特征;掌握色彩的调性构成、色彩的采集与重构;使学生能够理论联系实际,在具体的设计创作中体会色彩构成的内涵,较好地掌握形态、色彩、材料的综合设计和应用,从而培养学生的审美能力、思维能力、表现能力、创造能力,最终将所学知识创造性地运用到建筑设计、室内设计、平面设计当中。

学习情境

以成果为导向,通过实际案例建立认知,结合应用场景,掌握创意技巧。

学习步骤

- 1. 以综合案例开启成果导向
- 2. 展开基础理论的学习
- 3. 结合实际应用,分析创作技巧
- 4. 完成思考与练习

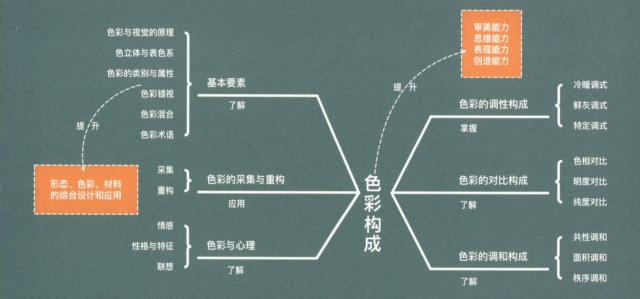

3.1 色彩构成的基本要素

色彩构成,即色彩的相互作用,是从人对色彩的知觉出发,用科学的分析方法,把复杂的色彩现象还原为基本要素,利用色彩在空间、量与质上的可变换性,按照一定的规律组合成各种构成关系,从而创造出新的色彩效果的过程。色彩构成是艺术设计的基础理论之一,它与平面构成及立体构成有着不可分割的关系,色彩不能脱离形体、空间、位置、面积、肌理等而独立存在(图 3.1)。

图 3.1 生活中的丰富色彩

导入案例

色彩构成在海报中的应用

色彩构成在海报设计中具有至关重要的作用,它可以有效地传达海报的主题、情感和信息。

1. 突出主题

通过使用与主题相关的色彩,可以突出海报的主题。例如,食品海报可以使用温暖的色彩来激发食欲,而科技海报可以使用冷色调来传达科技感和未来感(图 3.2)。

2. 表达情感

色彩可以有效地表达情感和氛围。例如,红色可以传达激情、活力和力量(图 3.3),而蓝色可以传达平静、信任和稳重。海报设计者可以根据需要选择适当的色彩来表达作品的情感和氛围。

图 3.2 VR 智创未来 王思婷作品

图 3.3 大圣归来 黄海作品

3. 引导视线

色彩可以引导观者的视线,使他们更加关注海报上特定的元素。例如,明 亮的色彩可以在第一时间吸引观者的注意力,而深色可以进一步强调某些细 节(图 3.4)。通过合理地运用色彩,可以更好地引导观者的视线,突出重要的 信息。

4. 增强记忆

特定的色彩组合可以与某些品牌或信息相关联、帮助观者更好地记住这些 内容。例如, 品牌通常会选择有代表性的颜色来强化其形象, 并在宣传海报中 保持一致的色彩风格,通过使用与品牌相关的色彩,加深观者对品牌的联想记 忆(图 3.5)。

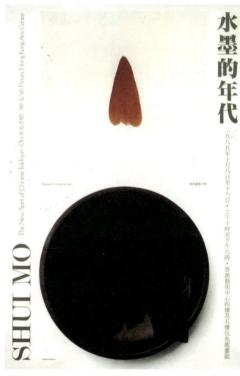

图 3.4 水墨的年代 靳埭强作品

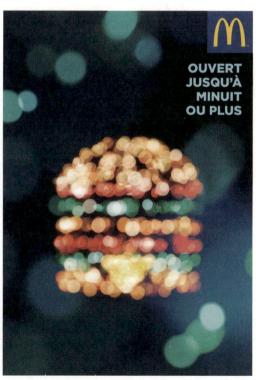

图 3.5 Open Late 巴黎 TBWA 为麦当劳品牌 设计的广告作品

5. 创造视觉冲击力

通过使用大胆、鲜艳的色彩或对比强烈的色彩组合,可以创造强烈的视觉冲击力,使海报更加引人注目。例如,在户外广告牌上使用亮丽的色彩可以吸引过路人的注意,从而提高广告的曝光率和宣传效果(图 3.6)。

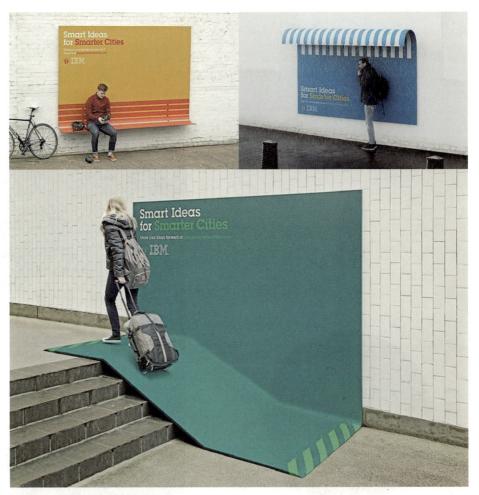

图 3.6 IBM 品牌的户外广告作品

3.1.1 色彩与视觉的原理

1. 光与色

光色并存,有光才有色,色彩感觉离不开光的传播。

(1) 光与可见光谱

光在物理学上是一种电磁波,400~760nm 波长的电磁波才能引起人们的色彩视觉感受,此范围称为可见光谱。波长大于760nm 的称为红外线,波长小于400nm 的称紫外线。

1666年,英国物理学家牛顿成功完成了色散实验,他将一束白光引进暗室,利用三棱镜折射到白色屏幕上,结果出现了红、橙、黄、绿、青、蓝、紫七种单色光,每一种单色光不能再分解,这七种色光依次排列成一条色带,称为光谱(表 3-1)。

颜色	红	橙	黄	绿	青	蓝	紫
波长 /nm	640~750	600~640	550~600	480~550	485~500	450~480	400~450

表 3-1 光谱的颜色和波长

(2) 光的传播

光是以波动的形式进行直线传播的,光的传播可以用波长和振幅来描述。不同的波长产生色相差别,不同的振幅则产生同一色相的明暗差别。

光的传播有直射、反射、透射、漫射、折射等多种形式。光直射入人眼,视觉感受到的是光源色,当光源照射物体时,光从物体表面反射出来,人眼感受到的是物体的表面色彩(图 3.7)。光在传播过程中,如遇玻璃之类的透明物体发生透射,人眼看到的是透过物体的穿透色;如受到不透明物体的干涉,则发生漫射,对物体的表面色产生一定影响;如通过不同物体时产生方向变化,则称为折射,反映至人眼的色光与物体的表面色相同。

2. 物体色

当光源照到不发光的物体表面时,会产生粒子碰撞,一部分光线色被吸收,一部分光线色则反射到眼睛中,这就是我们看到的物体色(图 3.8)。不同物体的物理结构不同,对波长长短不一的光有选择地吸收与反射,从而分解出各种不同的色彩。例如我们看见的蔚蓝色海洋,就是海水对太阳光反射的结果,当阳光照射到海面时,波长较长的红、橙、黄光可以直接被海水吸收,而波长较短的蓝、紫光大部分被反射,于是海水在人眼中就呈现出迷人的蔚蓝色。

图 3.7 不同的光源色使得物体颜色不同

图 3.8 丰富的物体色

自然界的物体五花八门、变化万千,它们本身大多不会 发光,但都具有选择性地吸收、反射、透射色光的特性。当 然,任何物体对色光不可能全部吸收或反射,因此,实际上 不存在绝对的黑色或白色。常见的黑、白、灰物体色中,白 色的反射率是 64%~92.3%,灰色的反射率是 10%~64%,黑 色的吸收率在 90% 以上。 物体对色光的吸收、反射或透射能力,还受到物体表面肌理状态的影响。表面光滑、平整、细腻的物体,对色光的反射较强,如镜子、磨光石面、丝绸织物等;表面粗糙、凹凸、疏松的物体,则易使光线发生漫射,故对色光的反射较弱,如毛玻璃、呢绒、海绵等。

物体的表面色还会随着光源色的不同而改变,有时甚至会失去其原有的色相感觉。所谓的物体色,实际上是自然光下人们看到的物体表面色,而假如将绿叶放在暗室的红灯下,因为绿叶不具备反射红光的能力,所以呈灰黑色;还有在五光十色的霓虹灯光下,各种建筑及人的衣服几乎都失去了原本的颜色而产生梦幻的视觉感受。另外,光照的强度及角度对物体色也有影响。

3. 计算机色彩显示

我们知道了物体色是物体对色光反射的结果,那么,计算机显示器的色彩又是如何生成的呢?彩色显示器产生色彩的方式类似于大自然中的发光体,在显示器内部有一个显像管,当显像管内的电子枪发射出的电子束打在荧光屏内侧的磷光片上时,磷光片就产生发光效应。三种不同性质的磷光片分别发出红、绿、蓝三种光波,计算机程序可量化控制电子束强度,由此精确控制各个磷光片发出的光波的波长,再经过合成叠加,就模拟出自然界中的各种色光。

3.1.2 色立体与表色系

1. 色立体

色立体是借助三维空间,用三维直角坐标系的方法,组成一个类似球体的立体模型,来表现色彩的色相、明度、纯度变化关系。它的结构模拟了地球仪,北极为白色,南极为黑色,连接南北两极贯穿中心的轴为明度标轴,北半球是明色系,南半球是暗色系。色相环则位于赤道线上,球面上一点到中心轴的垂直距离表示纯度标准,越近中心,纯度越低,球中心为正灰。

色立体有多种表现形式,目前主要使用的有美国蒙赛尔色立体、德国奥斯特 瓦尔德色立体、日本色研色立体等。其中,蒙赛尔色立体更容易理解,使用更方 便,具有很强的实用价值。

蒙赛尔色立体(图 3.9)由美国色彩学家、教育家蒙赛尔于 1905 年创立, 1929 年和 1943 年分别经美国国家标准学会和美国光学学会修订出版了《蒙赛尔 颜色图册》。目前,国际上普遍采用该色立体作为颜色的分类和标定方法。

蒙赛尔色立体是以红(R)、黄(Y)、绿(G)、蓝(B)、紫(P)5号色为基础,再加上它们的中间色黄红(YR)、黄绿(YG)、蓝绿(BG)、蓝紫(BP)、红

紫(RP)作为10个主要色相,每个色相又分为10等份,总计得到100个色相,顺时针围绕成一个色相环(图3.10)。以红(R)为例:把红色按1~10等份划分,其中5R代表红色,1R表示接近红紫(10RP),10R表示接近黄红(1YR)。数字越小越接近色相环顺时针方向的前一个色,数字越大越接近色相环顺时针方向的后一个色。在色相环中,圆心两边相对的两色相为互补色相。

蒙赛尔色立体的中心轴为无彩色轴(明度标轴 N), 共分为 9 个等级, 白(W) 在上, 黑(B) 在下,中间为灰色系列(N1 \sim N9)。

纯度分为 14 个等级,数字越大,越接近纯色,距 N 轴越远;数字越小,纯度越低,距 N 轴越近。纯度最高为红(R) 14,纯度最低为蓝绿(BG) 6。由于纯度阶梯长短不一,故根据外形而得名色树(图 3.11)。

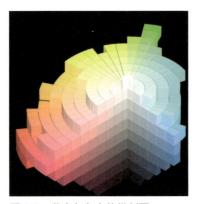

图 3.9 蒙赛尔色立体纵剖图

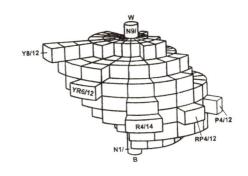

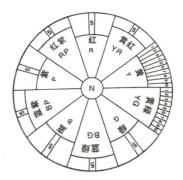

图 3.10 蒙赛尔色相环

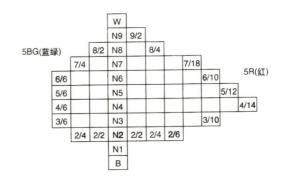

图 3.11 蒙赛尔色树

在蒙赛尔色立体中,任何颜色都可以用"色相、明度/纯度"(HV/C)表示。如5R4/14,表示5号红色相,明度位于第4级,纯度位于第14级。10个主要色相分别表示为:5R4/14(红),5YR6/12(黄红),5Y8/12(黄),5YG7/10(黄绿),5G5/8(绿),5BG5/6(蓝绿),5B4/8(蓝),5BP3/2(蓝紫),5P4/12(紫),5RP4/12(红紫)。

2. 表色系

在广阔的色彩学领域, 表色系又是一重要概念, 它超越了单纯的色彩属性描述, 转而关注色彩的组织、分类及系统化的表达方式。

表色系是通过预定义的色彩样本集合,按照一定的排列原则和逻辑规律,构建成一个不仅包含色彩的色相、明度、纯度等基本属性,还涵盖色彩间对比、协调等高级属性的完整的色彩体系。表色系为设计师、艺术家及色彩科学研究者提供了一套标准化、系统化的色彩参考体系,为色彩搭配与创意设计提供了强有力的支持。

全球范围内存在着多种表色系,如潘通(Pantone)色卡、RAL色卡等,它们拥有各自独特的色彩编码体系。潘通色卡(图 3.12)以其广泛的色彩覆盖和高度标准化的色彩复制能力而闻名,被广泛应用于时尚、设计、印刷等行业领域(图 3.13)。RAL色卡则侧重于工业领域的色彩标准化,为建筑、汽车、家电等的设计提供精确的色彩指导。

表色系的出现极大地丰富了色彩学的研究与应用范畴,使得色彩不仅作为视觉艺术的核心元素,而且成为信息传递、情感表达与产品创造的重要手段。在 当今这个视觉信息爆炸的时代,表色系以其科学、高效、易于沟通的特性,成为连接创作者与创作者、创作者与观者之间色彩语言的桥梁,推动色彩艺术与设计领域不断发展与创新。

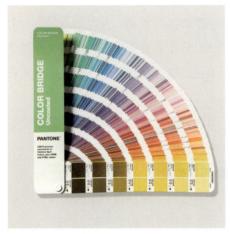

图 3.12 潘通色卡

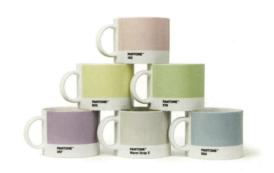

图 3.13 应用潘通色卡的茶杯设计

图 3.14 有彩色

图 3.15 色相环

图 3.16 无彩色(黑、灰、白)

3.1.3 色彩的类别与属性

1. 色彩的类别

据色彩专家测定,裸视能够识别的色彩有数万种,而通过科学仪器可以辨认的色彩则达上亿种。要使如此丰富绚丽的色彩秩序井然,方便人们认识与使用,就必须建立科学而系统的色彩分类方法及规范尺度。目前,国际通用的色彩类别主要依据有彩色系与无彩色系两大颜色序列的内在共性逻辑划分而成。

(1) 有彩色系

有彩色系是指红、橙、黄、绿、蓝、紫等颜色,以及由不同纯度和不同明度的红、橙、黄、绿、蓝、紫调和而成的成千上万种颜色,包括色相环中所有的色(图 3.14,图 3.15)。有彩色系具有三大特征:纯度、明度、色相,在色彩学上称作色彩三要素。熟悉和掌握有彩色系的三大特征,对于认识色彩和表现色彩是极为重要的。

(2) 无彩色系

无彩色系,指光源色、反射光或透射光在 视觉中未能显示出某一种单色光特征的色彩序列,包括黑、白和由黑、白调和而成的各种深浅 不同的灰色系列(图 3.16),它们呈现出一种绝对、坚固和抽象的色彩效果。无彩色系只有一个特征,即明度,它不具备色相和纯度。从物理学角度讲,它不包括在可见光谱中,所以称为无彩色系。

无彩色系和有彩色系的区别就在于是否带有 单色光的倾向,它们共同构成了色彩的世界。

2. 色彩的基本属性

任何一种有彩色,都具有一定的明度、色相 和纯度关系,这是色彩的基本要素。

(1) 明度(value)

明度是指色彩的明暗程度,是体现色彩"量"方面的特征。明度由光的振幅决定,振幅越宽,物体受光量越大,反射光越多,则明度越高,物体色越浅;反之,则明度越低,物体色越深。黑色反光率最低,明度最低;白色反光率最高,明度最高。

在有彩色中,任何一种纯色都有着自己的明度特征。例如,黄色为明度最高的纯色,处于光谱的中心位置,紫色是明度最低的纯色,处于光谱的边缘。而在任何一种有彩色中加入白色或黑色都会使其明度变化。例如,土黄色加入越多黑色,则明度越低(图 3.17),紫罗兰色加入越多白色,则明度越高(图 3.18)。

白与黑之间,存在一个从亮到暗的灰色系列,越接近白明度越高,越接近 黑明度越低,从而划分不同的色调(图 3.19)。利用明度推移可以表现出丰富的 色彩效果(图 3.20,图 3.21)。

图 3.17 土黄色加入越多黑色,则明度越低

图 3.18 紫罗兰色加入越多白色,则明度越高

<u> </u>	高调色		← 中调色 →			低调色,			
····	弱对比	中水							

图 3.19 明度变化

图 3.21 自然式明度推移 佚名学生作品

(2)色相(hue)

色相是色彩的相貌,是一种色彩区别于另一种色彩的表面特征,它由光的波长决定。色彩的色相千差万别,为了便于归纳组织色彩,将具有共性因素的色彩归类,并形成一定秩序,如将大红、深红、玫瑰红、朱红、西洋红及其他不同明度、纯度的红,都归入红色系。色相秩序是根据太阳光谱的波长顺序确定的,即红、橙、黄、绿、蓝、紫,它们是所有色彩中纯度最高的典型色相。除了典型色相,色相还可以继续划分,有时甚至多达一百位色相,但它们都是按光谱顺序排列的,构成色相带或色相环(图 3.15)。

(3) 纯度(chroma)

纯度即色彩所含的单色相饱和的程度,也称为彩度。决定纯度的因素是多方面的,从光的角度讲,光的波长越单一,色彩越纯;光的波长混杂且比例均衡,则会使各单色光的色性消失,纯度为零。任何一个标准的纯色,一旦混入黑、白、灰色,色性、纯度都将降低,混入越多则色彩越灰。同一高纯度色彩在强光或弱光的照射下,纯度也会相应降低。

从生理角度看,由于眼睛对不同波长的色光敏感度有差异,因此也造成色彩纯度的视觉差异。例如,红色光波对眼睛刺激强烈,红色的纯度即高;绿色光波对眼睛刺激较柔和,绿色的纯度即低。太阳光谱中各色相的纯度亦不完全相同。在人的视觉所能感受的色彩范围内,绝大部分是非高纯度的色,也就是说,大多是含灰的色。有了纯度的变化,色彩才显得极为丰富(图 3.22,图 3.23)。

图 3.22 灰色成分多,画面产生弱对比 关系 佚名学生作品

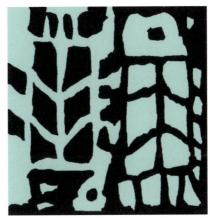

图 3.23 灰色成分少,画面产生强对比 关系 佚名学生作品

纯度体现了色彩的性格。同一个色相,即使发生细微的纯度变化,也会立即带来色彩性格的变化。在实际的设计工作及日常生活中,对色彩纯度的选择往往是决定一种颜色的关键。裁缝往往会在十几种灰红色布料中精心挑选出一块心爱的布料色,而对于另一种颜色相差无几的布料则毫无兴趣,这样的例子屡见不鲜。只有对色彩纯度的控制达到精细的程度,才可以算是一个严格的、经验丰富的色彩设计师。

色彩的三属性是互相依存、互相制约的,很难截然分开,其中任何一个属性的改变,都将引起色彩的变化。但它们之间又是互相区别的,具有独立的研究意义,因此必须从概念上区分掌握。

3.1.4 色彩错视

色彩错视是生活中的常见现象,即人们的视觉感受中的色彩虽然不是实际的色彩,但人们从生理上或心理上认为它是真实的。色彩错视现象必然存在,由于长期的错视经验和对世界的普遍认知,人们对错视的色彩已经有了规律性的认识,因此无须加以纠正。视觉艺术就常常借助色彩错视现象,在平面图形中建立空间感、立体感,以及真实地表现自然色彩。

色彩错视根据产生的原因, 可以分为以下三种类型。

1. 由生理构造引起的错视

眼睛的晶状体对于不同色波的微小差异不能产生完整精密的调节作用,长 波的红色、橘色在视网膜内侧成像,短波的蓝色、紫色在视网膜前侧成像,于

是就产生了错视,看红色、橘色感觉比实际位置离眼近些,而蓝色、紫色就感觉远一些。另外,色彩的冷暖、纯度、明暗对眼睛的刺激会引发不同程度的神经兴奋,刺激性强的暖色、鲜色、亮色给人感觉强烈,似乎就近一些、大一些;刺激性弱的冷色、灰色、暗色,看起来就觉得远一些、小一些。

一个直径为 4.5 毫米的圆形色块,从距离眼睛 5 米远的地方投影到视 网膜上的图形,正好与一个感色体的大小吻合,因此人能够准确地感知 这个色块的色彩。超过这个限度,眼睛灵敏度降低,出现色彩空间透视,就不能看准色彩而产生错视。由生理构造引起的错视的一般规律是近鲜 远灰、近暖远冷、近深远浅,并能将远处的两个及以上色彩看成一个色彩,形成空间混合。

2. 由色彩对比引起的错视

当两个及以上色彩并置时,由于色彩之间进行差异比较,对比双方的色彩个性将更加鲜明突出,使明者更亮,暗者更深,灰者更灰,鲜者更艳,同时色彩倾向也会发生变化。色彩对比越强,错视的效果越显著。

3. 由色彩的面积、形态、位置关系引起的错视

色彩的面积、形态、位置的变化也会导致色彩错视。面积大的色彩 个性强,感觉稳定;面积小的色彩个性弱,感觉不稳定,易发生色彩变 化,在和其他色彩并置时容易产生错视。实面、定型面的色彩稳定;虚 面及不定型的点、线、面的色彩不稳定,容易产生错视。两色距离越远 越不容易产生错视,距离越近越容易产生错视,两色相邻时,其交界处 会形成边缘错视。

错视现象表明色彩实体和色彩感觉是两个截然不同的领域,因此在观察、分析、选择与组合色彩时,必须考虑到因色彩错视而引起的色彩变化,通过恰当地调节色彩来获得较好的效果。例如,在靴鞋色彩造型设计中,可以利用色革形态、面积、位置的变化,使同一色革产生两种及以上的视觉色彩;或通过明暗色块的镶、嵌、压、衬,增强层次感、立体感;还可以利用擦色革或喷饰工艺所造成的色彩错视现象,产生新的视觉效应。当然,这需要设计师在实践中不断地去探索、去发现、去创新,逐步积累经验,这比在绘画中应用色彩错视需要更多的实战技巧。

3.1.5 色彩混合

1. 原色理论

色彩中不能再分解的基本色称为原色。只有三种色,它们中的任 意一色不能由另外两种色混合产生,而其他所有色则都可以由这三色 按照一定的比例混合出来,色彩学上将这三个基本色称为三原色。

2. 混色理论

色彩的混合分为加法混合和减法混合,色彩还可以在进入视觉之 后再发生混合,称为中性混合。

(1) 加法混合

加法混合是指色光的混合。两种以上的光混合在一起,光亮度会提高,混合光的总亮度等于相混的各色光亮度之和。由于色光的混合次数越多,混合光的明度越高,色彩学上把色光混合称为加法混合。在加法混合中,三原色是朱红、翠绿、蓝紫,这三色光是不能用其他色光相混而产生的(图 3.24)。

图 3.24 色光混合

加法混合法则如下。

朱红光 + 翠绿光 = 黄光

翠绿光+蓝紫光=蓝光

蓝紫光 + 朱红光 = 紫红光

朱红光+翠绿光+蓝紫光=白光

各色光相混,因比例、明度、纯度不同,可产生不同的色彩效果。光构成设计、舞台灯光设计、展示照明、摄影等都运用了加法混合原理。

(2)减法混合

减法混合主要是指颜料的混合。白色光透过颜料后,一部分光被反射,一部分波长的光被吸收,最后透过的光是两次减光的结果,这样的色彩混合称为减法混合。一般说来,透明性强的颜料,混合后具有明显的减光作用,如水粉。

减法混合的三原色是加法混合三原色的补色,即翠绿的补色——红色、蓝紫的补色——黄色、朱红的补色——蓝色。减法混合法则如下。

红色+蓝色=紫色

黄色+红色=橙色

黄色+蓝色=绿色

颜料三原色相混与色光三原色相混相反。色光三原色相混是色光混合量的增加,色光的明度也逐渐增强,当三原色或全色光全部混合时则变为白光。而颜料三原色是在光源不变的情况下将多种颜料相混,混合的次数越多,颜料的色彩成分越多,颜料吸收的光就越多,反射的光就越少,色料的明度、纯度就越低,色相也会发生变化,三原色相混变成浊色。

(3)中性混合

中性混合是基于人的视觉错视所产生的色彩混合,而并不改变色光或颜料本身,混色效果的明度既不增加也不降低,所以称为中性混合。

中性混合有两种混合方式。

- ① 旋转混合:把两种或多种色彩并置于一个圆盘上,施加动力令其快速旋转,从而在视觉上生成新的色彩。旋转混合效果在色相方面与加法混合的规律相似,但在明度方面却表现为相混各色的平均值。如红色和绿色并置旋转,会看见黄绿灰色。
- ② 空间混合:将不同的色彩并置在一起,当它们在视网膜上的投影小到一定程度时,这些不同的色彩刺激会同时作用于视网膜上非常邻近部位的感光细胞,以致眼睛很难将它们独立地分辨出来,从而在视觉中产生色彩的混合,这种混合称空间混合(图 3.25)。

空间混合的色彩表现处于加法混合和减法混合之间,如在明度表现上比加法混合低,比减法混合高,因此也称为"中间混合"。如大红与翠绿相混应该得黑灰色,而空间混合则呈现中灰色;大红与湖蓝相混获得深灰紫色,而空间混合则呈现浅紫色(图 3.26)。

图 3.25 空间混合 佚名学生作品

图 3.26 空间混合呈现的色彩倾向 佚名学生作品

3.1.6 色彩术语

1. 原色、间色、复色(图 3.27)

(1)原色

原色能合成其他色,而其他色不能还原出原色。原色只有三种:色光三原色为红(朱红)、绿(翠绿)、蓝(蓝紫),颜料三原色为红、黄、蓝。色光三原色可以合成所有色彩,同时相加得白光;颜料三原色从理论上可以调配出任何色彩,而同时相加得黑色。

(2)间色

两个原色混合可得间色。间色也只有三种:色光三间色为紫红、黄、蓝;颜料三间色为橙、绿、紫,也称第二次色或互补色(指色相环上的互补关系)。

(3) 复色

颜料的两个间色或一种原色与其对应的间色(红与绿、蓝与橙、黄与紫)相混合可得复色,亦称第三次色。复色中必然包含了所有的原色成分,只是各原色间的比例不等。

2. 冷色、暖色、色性(图 3.28)

(1)冷色和暖色

色彩具有冷色和暖色两类相对性的倾向。这与色彩的性格和色彩心理有关,例如 红、橙、黄这类色彩会让人联想到火、太阳、热血等,因而被称为暖色;蓝、青等色 则会让人联想到蓝天、海水、冰雪等,因而被称为冷色。色彩感觉中最暖的为橘红 色,最冷的为天蓝色。

(2)色性

色彩的冷暖倾向称为色性。除了冷色和暖色,还有绿、紫等一类兼有冷暖感 觉的色彩被称为中性色。色性还具有相对性,如黄与橙相比偏冷一些,黄与蓝相 比则偏暖一些。

3. 同类色、邻近色、类似色、对比色、互补色(图 3.29)

类

(1) 同类色

色相环中30° 范围内,色相相同而明度不同的色彩,称为同类色。或色彩表现以某一色为主,其中又包含微量的其他色,则这些色互为同类色。

(2)邻近色

色相环中 60° 范围内的色彩互为邻近色。邻近色一般可划分两个范围,绿、蓝、紫的邻近色大多在冷色范围里,红、黄、橙的邻近色大多在暖色范围里。

(3) 类似色

色相环中 90° 范围内的色彩互为类似色。如红、橘红、黄,某色与其复色亦为类似色。

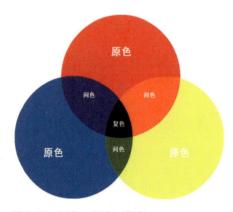

图 3.27 原色、间色、复色

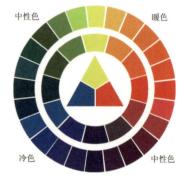

图 3.28 色相环上的冷暖变化

图 3.29 同类色、邻近色、类似色、对比色、互补色

(4) 对比色

色相环中90°~180°范围内的色彩互为对比色。对比色之间必然存在明显的冷暖对比。

(5) 互补色

互补色即间色,在色相环上是对应成 180°的色彩。如红与绿、黄与紫、蓝与橙。

| 思考与练习 |

- 1. 结合色彩的三大属性, 思考与分析中国平面设计师黄海的海报作品(图 3.30)。
- 2. 参考图 3.22 和图 3.23 作纯度变化练习,完成两幅作品。每幅规格: 20cm×20cm。

3.2 色彩的调性构成

调性,是指一组色或一幅画面总的色彩倾向,也就是某种色彩在画面中占主导地位。不同的色彩占据主导地位可形成不同的色调,如冷调、暖调、鲜调、灰调、蓝调、红调等。调性构成受到包括明度、色相、纯度因素的综合影响,是色彩训练中较为整体的一种表现方式和手段,其目的是创造不同的色彩氛围和风格。

导入案例

色彩调性构成在室内设计中的体现

色彩调性构成在室内设计中起着至关重要的作用,它能够影响人们的情绪和感受,帮助设计师创造出舒适、和谐的居住环境。比如,冷暖调式在室内设计中主要用于调节空间的温度感,使用冷调可以给人带来凉爽、清净的感觉(图 3.31),使用暖调则可以营造出温暖、温馨的氛围(图 3.32)。

又如,鲜调通常能够给人带来活力和生气,而灰调则更加沉稳和低调。通过合理运用鲜灰调式,可以使室内空间更加协调和平衡,如在儿童房中使用鲜艳的色彩更加符合儿童的心理需求(图 3.33),而在书房中使用灰调则可以营造出专注和安静的学习环境(图 3.34)。

特定调式则通常与特定的文化、风格或主题相关联。例如,地中海风格的室内设计通常会使用蓝白色调,以营造出清新和自然的海景风情;而中式风格的室内设计则常常使用红棕色调,以体现传统文化的底蕴(图 3.35)。

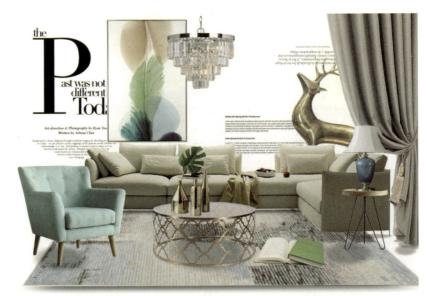

图 3.31 冷调软装

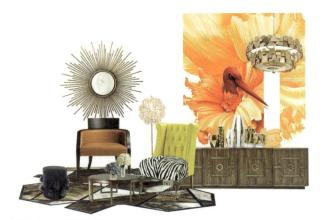

图 3.32 暖调软装

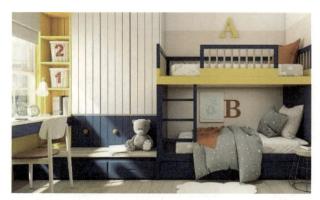

图 3.33 儿童房设计

图 3.34 书房设计 李维维作品

图 3.35 中式风格室内设计

3.2.1 冷暖调式

根据色相环中冷暖色相的划分,偏蓝、绿色调的组合为冷调,偏红、橙色调的组合为暖调(图 3.36,图 3.37)。使用同类色、邻近色和类似色很容易形成调子,如黄与橙、蓝与蓝紫、绿与蓝绿等。但是在构成中,往往会有很多种不同色相同时出现,这时如在这些色相中加入某种冷色或暖色来协调,那么原色相的对比将会趋于调和(图 3.38)。

3.2.2 鲜灰调式

鲜灰调式是指高纯调与低纯调所构成的基本调式。在构成中,可以将多种纯 色以相同方式降低纯度,形成鲜灰对比(图 3.39)。

图 3.36 冷调构成——具有寒冷、沉静、理智、凉爽等特点

图 3.38 色彩的冷暖调式构成 何婉婷作品

图 3.37 暖调构成——具有温暖、热情、外向、积极等特点

图 3.39 色彩的鲜灰调式构成,灰调——具有暧昧、沉静、朦胧的感觉;鲜调——具有鲜明、华丽、强烈的感觉

3.2.3 特定调式

特定调式是指根据不同的需要以某种色相为主构成的特定的调子,如红调、黄调、蓝调等(图 3.40、图 3.41)。一般邻近色和类似色最容易形成这种特定调式,不过对比较弱,通过明度、纯度变化可丰富调式层次感。各种色相的延伸也可形成各种特定调式,如红调可延伸为大红调、紫红调、朱红调、粉红调、深红调、玫瑰红调等。在各种调子中利用小面积的对比色配置,会更显其调性,"万绿丛中一点红"就是典型的例子。

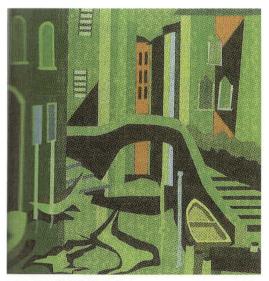

图 3.40 黄绿调式构成

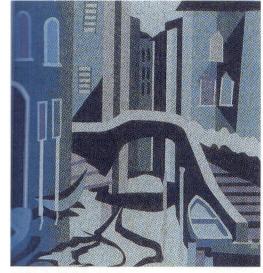

图 3.41 蓝紫调式构成

| 思考与练习 |

1. 结合色彩调性构成,思考与分析德国平面设计师奥托·艾舍为 1972 年慕尼黑奥运会设计的海报作品(图 3.42)。

2. 完成三幅色彩构成作品,分别使用冷暖调式、鲜灰调式、特定调式。 每幅规格: 20cm×20cm。

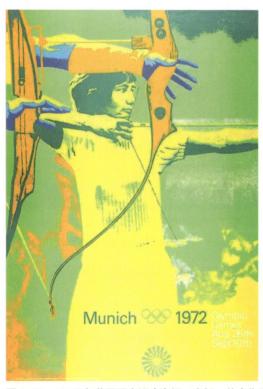

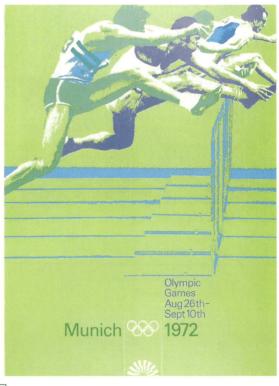

图 3.42 1972 年慕尼黑奥运会海报 奥托·艾舍作品

3.3 色彩的对比构成

色彩的对比,就是各种色彩之间存在的矛盾、对立、差别。任何 色彩在构图中都不可能孤立地存在,而总是处于某些色彩环境之中。 当两个及以上的色彩处于同一画面时,它们的形状、位置、面积、色 相、明度、纯度以及表现在人的生理及心理上的差别就构成了色彩之 间的对比。色彩间差异越大,对比效果就越明显,色彩间差异越小, 对比效果就越趋向缓和。

色彩的对比构成在色彩现象与色彩艺术中最具有普遍性。没有对 比,就不存在色彩的视觉效果,只要人能看见眼前的物象,就说明了 色彩差异和色彩对比的存在,只是这种存在有强有弱,有积极的有消 极的。在应用设计中,展现色彩诱人的魅力主要就在于色彩对比构成 的妙用, 尤其在视觉传达设计中, 更要通过色彩来表情达意, 通过强 化色彩的对比关系来吸引人们的注意力。

本节主要介绍色彩三大属性的对比关系在色彩构成中的应用。

导入案例

色彩对比构成在建筑设计中的体现

在建筑设计中, 色彩对比构成是一个至关重要的艺术手法, 它不 仅能够影响建筑给人们的视觉感受, 还能传达出建筑师的设计理念和 情感。比如, 选择与周围环境形成强烈对比的色彩, 突出建筑的关键 部分或功能区域, 像是入口标志就可以使用鲜艳的红色, 使其在灰色 混凝土背景中脱颖而出。又如, 利用色彩与光影的结合创造出丰富的 视觉效果, 在阳光下, 色彩的差异会产生不同的阴影和反射, 为建筑 带来独特的表情和氛围。

通过使用带有传统民俗气息的色彩对比, 建筑可以更好地传达出 特定的文化或地域特色。北京故宫作为中华文化瑰宝,其色彩运用便 是最佳例证,红墙黄瓦的对比凸显了历代皇室的威严与庄重,体现着 中国文化的吉祥与繁荣(图3.43)。党的二十大报告强调文化自信自

强,故宫承载着中华民族的基因和血脉,向世界诉说中国故事,展现可信、可爱、可敬的中国形象。

对于追求个性化设计的建筑, 色彩对比构成也是一个强有力的工具, 打破常规的色彩搭配, 建筑得以表现出独特的风格和辨识度。此外, 利用色彩对比还可以创造和强调空间的层次感, 通过明暗、冷暖的对比, 可以营造出丰富、趣味的空间效果(图 3.44)。不同的色彩还能连接不同的情感反应, 从而传达建筑的情感和氛围, 如温暖、舒适、冷酷、神秘等等。

图 3.43 红墙黄瓦的北京故宫

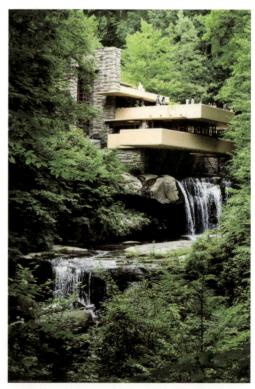

图 3.44 流水别墅 弗兰克·劳埃德·赖特作品

3.3.1 色相对比

色相对比是指因色相间的差别而形成的对比。不同色相由于在色相环上的距离远近不同,形成了强弱不同的色相对比(图 3.45)。

1. 同类色

同类色在色相环上的距离最近,这是最微弱的色相对比,呈现统一、朦胧的视觉效果。但这样的配色对比显得单调,必须借助明度、纯度对比来弥补色相感的不足,这样才会产生和谐、柔美、优雅之感,以及对比色、纯色在画面中的少量应用,若能适当运用小面积的对比色或以较鲜艳、饱和的纯色作点缀,则会使画面更有生气(图 3.46)。

2. 邻近色

邻近色对比效果比同类色对比效果明显 些。邻近色含有共同的色相,呈现出和谐、 高雅、柔和、素净的视觉效果,但同样需要 注意明度和纯度的变化(图 3.47)。

3. 类似色

类似色的色相感比邻近色的色相感明显,色彩对比效果较丰富、明快、活泼,同时又保持统一、和谐、雅致,弥补了邻近色对比的不足。但要注意的是,红与蓝、蓝与绿的明度差较小,在对比构成时需要在明度、纯度和面积等方面加以调整,不然会产生沉闷的感觉。在色彩构成中,色彩面积的大小对于整体的色彩对比关系非常重要,通过调整色彩面积可以形成局部对比、重点突出的画面,满足视觉平衡的需要。

图 3.45 同类色(左上)一邻近色(右上)一对比色(左下)一互补色(右下) 佚名学生作品

图 3.46 同类色对比构成 李洁仪作品

图 3.47 邻近色对比构成 李睿翀作品

图 3.48 对比色对比构成 佚名学生作品

图 3.49 互补色对比构成 陈卓华作品

图 3.50 互补色对比构成 林惠稔作品

4. 对比色

对比色对比强烈、鲜明,具有饱满、华丽、跳跃、使人兴奋的特点。但由于色相间缺乏共性 因素,色彩的倾向性较复杂,不容易形成主色 调,容易产生散乱的感觉,造成视觉疲劳。要利 用对比色取得良好的视觉感受,需要通过一些调 和手段来统一对比效果(图 3.48)。色彩的调和 将在下一节作具体介绍。

5. 互补色

互补色是最强的色相对比(图 3.49,图 3.50)。 互补色对比能产生强烈的视觉刺激作用,由于夺 人眼球,其在标志、广告、包装、招贴等视觉传 达中广泛运用,但是处理不当也会产生杂乱、 生硬、不协调等弊病。

3.3.2 明度对比

明度对比是指色彩明暗程度的对比,是将两个及以上不同明度的色彩放在一起所呈现的结果。明度变化有两种情况:一种是同一色相不同的明度变化,另一种是不同色相的明度变化。

明度对比对视觉的影响力最大,在色彩对比构成中,明度对比占据重要位置。画面的层次、体态、空间关系主要是通过色彩的明度来实现的,当我们把水彩画还原成素描,把自然界中的丰富色彩拍成黑白照片时,复杂的色彩关系就变成了不同层次的明度关系。因此,在要表现的色彩画面中,如果只有色相对比而无明度对比,那么图形的轮廓将会模糊不清;如果只有纯度的区别而无明度的变化,那么图形的光影与体积更将难以辨别。只有正确地表现出明度关系,画面才会充满体积感和空间层次感。

我们可以用黑色和白色按等差比例建立 9 个等级的明度色标,由暗到亮,最暗的为 1 级,最亮的为 9 级。根据明度色标可以划分 3 个明度基调:1、2、3 级的暗色归为低明度调;4、5、6 级的中间层次归为中明度调;7、8、9 级的亮色归为高明度调。低明度调具有沉着、厚重、压抑的特点,中明度调具有柔和、含蓄、庄重的特点,高明度调具有明亮、高雅、华丽的特点。

明度对比的强弱取决于明度差别的跨度,跨度越大,对比越强烈;反之,跨度越小,对比效果越弱。在色彩学中一般这样界定:差别3级以内的对比为明度弱对比,又称短调;相差4~5级的对比为明度中对比,又称中调;相差6级及以上的对比属于明度强对比,又称长调。

在明度对比构成中,如果其中面积最大、作用也最强的色彩或色组属高明度调,明度对比属长调,那么整组对比就称高长调;如果画面主要的色彩或色组属中明度调,明度对比属短调,那么整组对比就称中短调。以此类推,便可划分为以下10种明度调子。

1. 高短调

高短调属高调弱对比,形象辨识度差,具有优雅、高贵、柔和、 软弱等特点。

2. 中短调

中短调属中调弱对比,易见度低,有些呆板,具有朦胧、含蓄、模糊、沉稳的特点。

3. 低短调

低短调属低调弱对比,清晰度差,具有厚重、低沉、深度、苦闷 的特点。

4. 高中调

高中调属高调中对比,具有明快、活泼、开朗、优雅的特点。

5. 中中调

中中调属不强也不弱的中调中对比,具有丰实、饱满、庄重、含蓄等特点。

6. 低中调

低中调属低调中对比, 具有朴素、厚重、沉着、有力的特点。

- 9
- 8
- 7
- 6
- 5
- 4
- 3
- 2
- 1

7. 高长调

高长调属高调强对比,此对比反差较大,形象轮廓高度清晰,具 有积极、明朗、刺激、坚定的特点。

8. 中长调

中长调属中调强对比, 具有准确、稳健、坚实、直率的特点。

9. 低长调

低长调属低调强对比,其效果与高长调相似,但在具有积极、刺激的特点外,又带有苦闷、压抑的消极情绪。

以上明度九调常用于对比构成创作(图 3.51,图 3.52)。

10. 最长调

最长调属最强对比,具有强烈、刺激、锐利的特点。其由大面积的1级明度和小面积的9级明度,或大面积的9级明度和小面积的1级明度组成,或者1级和9级明度各占一半。此对比的视觉效果最为强烈,若处理不当,则会产生生硬、动荡不安的感觉。

在实际运用中,以上明度对比调式很少单独使用,一般均与色相结合。任何一种色相都可以混合生成以上明度对比调式,将不同色相的明度对比调式相互结合,就产生了无数的色彩表情。而这些丰富的色彩关系又是以简单的明度对比调式为基础的,因此在色彩三要素里,明度作为各种色彩关系的骨架,在色彩构成中起到关键性作用。

图 3.51 明度九调 佚名学生作品

图 3.52 明度九调 蔡丽茹作品

3.3.3 纯度对比

纯度对比是指因纯度差别而形成的对比。纯度对比可以是较饱和的纯色与含灰的浊色的对比,也可以是各种不同色彩倾向的灰色间的对比,还可以是纯色之间的对比。

与明度对比方法类似,我们把一个纯色和一个同明度的无彩色灰色按等差比例相混合,建立9个等级的纯度色标,由灰到纯,1级为最灰,9级为最纯。根据纯度色标可以划分3个纯度基调:1、2、3级由低纯度色组成的低纯基调又叫灰调;4、5、6级由中纯度色组成的中纯基调又叫中调;7、8、9级由高纯度色组成的高纯基调又叫鲜调。

低纯基调具有平淡、消极、无力、陈旧的特点,但有时也给人自然、简朴、安静、随和的感觉,如处理不当,则会引起肮脏、含混、悲观感,构成时可适量加入点缀色,以提高画面效果。中纯基调具有柔和、中庸、文雅、可靠的特点,可少量运用高纯度色或低纯度色进行配合。高纯基调具有积极、冲动、膨胀、活泼的特点,如处理不当,也会产生嘈杂、低俗、生硬等弊病,可少量调入黑、白、灰以配合。

纯度对比的强弱取决于纯度差别的跨度,与明度对比构成的色调相似,我们 按纯度色阶分为纯度弱对比、纯度中对比、纯度强对比。

1. 纯度弱对比

纯度弱对比是指纯度差间隔 3 级以内的对比。此对比虽然容易调和,但缺少变化,具有色感弱、暧昧、朴素、统一、含蓄的特点,易出现模糊、灰、脏之感、构成时应注意借助色相和明度的变化。

2. 纯度中对比

纯度中对比是指纯度差间隔 4~5 级的对比。纯度中对比具有温和、稳重、沉静、文雅等特点,但由于视觉强度不高,容易缺乏生气,构成时可通过明度变化,并在大面积的中纯度色中适当配以一两个具有纯度差的色相,使画面效果更加生动。

3. 纯度强对比

纯度强对比是指纯度差间隔 6 级及以上的对比,是低纯度色与高纯度色的配合。此对比具有色感强、明确、刺激、生动、华丽的特点,有较强的表现力度,容易调和,是设计中常用的配色方法之一。

| 思考与练习 |

- 1. 结合色彩对比构成, 思考与分析美国著名建筑师查尔斯·格瓦斯梅的建筑作品(图 3.53)。
- 2. 参考图 3.52,以九宫格的方式完成一幅明度九调作品。每格规格: 15cm×15cm。

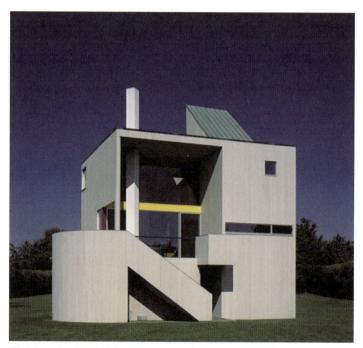

图 3.53 格瓦斯梅住宅 查尔斯·格瓦斯梅的建筑作品

3.4 色彩的调和构成

所有色彩对比的结果都要归结为调和。色彩的调和有两层含义:一层是指为了将有对比的色彩构成和谐统一的整体,所需经过的调整与组合的过程,这是把调和作为一种手段的解释;另一层是指将有对比的色彩组织在一起时要求得到的和谐统一的效果。色彩的调和是就色彩的对比而言的,有对比才会有调和,两者是矛盾的统一,既互相排斥又互相依存,相辅相成,相得益彰。不过色彩的对比是绝对的,因为两种及以上的色彩总会在色相、纯度、明度、面积等方面或多或少有所差别,这种差别必然会导致不同程度的对比。而色彩的调和是相对的,过于刺激的配色需要强调共性来进行调和,过于暧昧的配色则需要加强对比来进行调和。从美学意义上讲,和谐与统一是构成一切美的事物的根本法则,在同一与变化中求得和谐与统一是任何对比、差别、矛盾的最终归宿。

色彩调和有以下六个基本原理。

原理一: 互补色的配合是调和的。因为人的眼睛在接受某一特定色彩时,总是欲求与其相对应的补色来取得生理平衡,如果这种补色不能出现,那么眼睛会自动地将它产生出来,所以色彩调和的基本原理中包含了互补色的规律。

原理二:自然界的色彩秩序是调和的。由于人们生活在自然之中,来自自然的色调和配色就成为人的视觉习惯和审美经验。自然界物体的明暗、光影、冷暖、灰艳、色相等色彩的变化和相互关系都有一定的秩序,即自然的规律。如光线照射物体,物体上必然会产生高光部、明部、明暗交界部、暗部、反光部、投影部,这种色彩的变化是有秩序、有节奏、非常协调的。人们会不自觉地用自然界的色彩秩序去判断设计的优劣,因此色彩的调和也要遵循这种秩序。

原理三:既不过分刺激又不过分暧昧的配色是调和的。过分刺激的配色容易使人视觉疲劳、精神紧张、烦躁不安;过分暧昧的配色则容易产生模糊感、朦胧感,以致分辨困难,同样也会导致视觉疲劳、乏味无趣。因此,只有在变化中求统一,在统一中求变化,各种色彩相辅相成,才能取得色彩的调和。

原理四: 色彩的面积均衡是调和的。色彩的调和不仅与色相、明度、纯度有关,还与色彩的面积有关。由于人眼对不同色彩的知觉度是不同的,配色中较强的色要缩小面积,较弱的色要扩大面积,这是色彩面积均衡的一般法则。当然,色彩面积均衡取得的是一种色彩的静态美,如果在色彩设计中有意识地使一种色彩占支配地位,那么将取得一种富有感染力的配色效果。

原理五:能引起观者心理共鸣的配色是调和的。由于人们的生理特点、心理变化、所处的社会条件与自然环境不同,不同的人在气质、性格、爱好、兴趣以及风俗习惯等方面的表现是不同的,在色彩方面也是各有偏爱。各个时代、各个地区、各个时期的人们对色彩的审美要求、心理反应也是不一样的。不同的色彩配合能形成富丽华贵、热烈兴奋、欢乐喜悦、文静典雅、朴素大方等不同的情调,当配色反映的情调与人的思想情绪发生共鸣时,也就是当色彩的形式结构与人心理的形式结构相对应时,人们将不由自主地感到愉悦和满足。因此,色彩的调和还需要迎合不同对象的色彩喜好心理,有针对性地进行设计。

原理六:符合目的性的配色是调和的。配色必须考虑到用途和目的。用于警示路标的色彩要求醒目突出,因此对比强烈的配色是适合的。生活环境一般选用柔和、明亮的配色,避免使用过分刺激和容易导致视觉疲劳的色彩。建筑设计、室内设计、服装设计、平面设计、工业设计等,由于作品的使用功能不同,对配色都有其特定的要求。

导入案例

色彩调和构成在工业设计中的体现

色彩调和构成在工业设计中扮演着重要的角色,它能够影响产品的 外观、用户体验和情感连接。通过合理的色彩搭配,可以创造出令人舒 适、愉悦的视觉和心理效果,从而提高用户对产品的满意度。

工业产品的外观能够直接刺激用户的购买欲。儿童用品通常使用鲜艳、明亮的色彩,此时采用秩序调和构造欢快、有节奏感的配色,更能吸引儿童的注意力;而高科技产品对应更成熟、专业的用户,在产品外观中使用大面积的黑、灰等中性色可以强调其作为高端、智能型产品的定位(图 3.54)。产品的外观不仅与色彩有关,还与产品材质的质地和触感密切相关,在色彩

调和中结合不同材质的外观表现, 可以创造出更加丰富立体的视觉 效果,从而提高产品的整体美感(图 3.55)。

色彩调和往往也跟产品的功能息息相关。例如, 医疗器械通 常使用白色或淡色调来营造干净、卫生的感觉, 从而体现其医用 功能;而户外用品使用鲜艳、醒目的色彩可以提高用户在户外运 动的安全性, 打造良好的用户体验。另外, 色彩调和还可以用来 传达特定的情感或氛围,协调的暖色调可以传达温馨、舒适的感 觉,而统一的冷色调则能营造冷静、专业的氛围。通过合理的色 彩调和,可以满足不同用户对情感表达的需求。

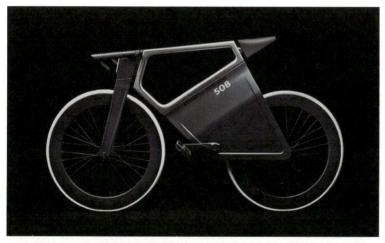

图 3.54 508 E-BIKE 智能电动单车 杨明洁作品

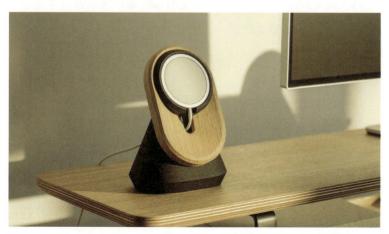

图 3.55 MagSafe iPhone 充电器支架 家具品牌 Oakywood 产品

3.4.1 共性调和

如果说差别是色彩对比的本质,那么共性就是色彩调和的根据。选择共性很强的色彩组合,或增加构成画面中对比色之间统一的因素,是避免和减弱过分强烈的对比而取得色彩调和的基本方法。

1. 色相统调调和

色相统调调和就是在对比色中同时混入同一有彩色,使对比色的色相逐步靠拢,形成具有共同色相的调子。如在画面中同时混合黄色或绿色,构成黄色调或绿色调,这样原来强烈的对比被削弱了,形成了在混入色相基础上的和谐统一(图 3.56)。同一色相注人越多,越能够取得调和,只要把握好明度和纯度的关系,画面就能成为雅致而统一的色调。

2. 明度统调调和

明度统调调和就是在对比色中同时混入白色或黑色,画面的明度 会统一提高或降低,色相虽不变但个性被削弱,原来色彩间过分强烈 的对比也被削弱(图 3.57)。注意混入的白色、黑色的量应与明度或 纯度成一定的比例,其效果会更为精致。混入的白色、黑色越多,也 越容易取得调和。

3. 纯度统调调和

纯度统调调和就是在对比色中同时混入不同明度、不同量的灰色,使原来的各对比色在保持明度对比的情况下,纯度相互靠近(图 3.58,图 3.59)。由于纯度在降低,色相感被削弱,原来强烈刺激的对比效果也因此被削弱,调和感增强,画面形成含蓄、稳重的调子。灰色混入越多,调和感越强,但注意不要过分调和,否则会出现过于暧昧、含混不清的感觉。

将上述直接混色的方法扩展到空间混合,也就是将同一色相通过 点和线的构成要素,渗透或插入各对比色面积中,也能达到调和的效 果(图 3.60)。直接混色效果呈现的是近似性因素,特殊的空间混合 效果表现的则是同一性因素。

图 3.56 色相统调调和——秋韵 陈卓华作品

图 3.57 明度统调调和 何婉婷作品

图 3.58 纯度统调调和 汤淑婷作品

图 3.59 纯度统调调和 佚名学生作品

3.4.2 面积调和

面积调和在色彩构成中占据着非常重要的位置,它是通过对比色之 间面积的增大或减小来调节色彩对比的强弱,从而得到一种色、量的平 衡与稳定效果。一般情况下,各对比色的面积越大,调和效果越弱,各 对比色的面积越小,调和效果越强;各对比色的面积越相近,调和效果 越弱,各对比色的面积差别越悬殊,调和效果越强。

运用面积调和的方法时,需要确立明确的主从关系。在多种色相组成的配色关系中,应以其中的一种或一组(同类色)为主,扩大它的面积比值或增加它的同类色以获取量上的优势,形成明确的色彩倾向,这是面积调和的主要方法。在冷暖两种调子共存的配色关系中,应该强调主色调的倾向性,或暖多冷少,或冷多暖少,如采用所谓的"三色法",即选择二暖一冷或二冷一暖的配色,往往能获得良好的调和效果(图 3.61)。

3.4.3 秩序调和

秩序调和是使对比强烈的色彩以自然的规律或一定的数列关系有秩序、有规则地交替出现,这种方法又叫色彩渐变。秩序调和构成具有明

图 3.60 空间混合 佚名学生作品

图 3.61 面积调和构成 佚名学生作品

快、华丽、色感饱满、对比强烈, 但和谐且富有节奏与韵律的特点。

正如渐变构成是平面构成中的典型形式,秩序调和构成也是色彩构成中的一种重要形式。秩序调和构成包括色相秩序构成、明度秩序构成和纯度秩序构成。

1. 色相秩序构成

色相秩序构成是按照光谱序列的构成。如红与黄以红—红橙—橙—橙 黄—黄的秩序逐步推移变化,从而使两个对比强烈的色彩在色相的渐变中 得到调和(图 3.62)。中间推移的层次越多,越容易取得调和,同时也使画 面具有色彩鲜明而强烈的特点。

2. 明度秩序构成

明度秩序构成是按照明度序列的构成。如将蓝色分别混合白和黑制作 15 级以上明度差均匀的明度色标,然后按照明度的高低秩序进行构成,如高一中—低,或高—中—低—中—高—中—低(图 3.63)。前一种是由暗到亮的递减渐变构成,后一种是循环交替的秩序构成,使色彩变化富有节奏感和韵律感。

图 3.62 色相秩序构成 李华日作品

图 3.63 明度秩序构成 佚名学生作品

3. 纯度秩序构成

纯度秩序构成是按照纯度序列的构成。如将红色混合一个与其明度相同的灰色,制作15级以上纯度差均匀的纯度色标,然后按照纯度的强弱秩序进行构成,如灰色一纯色一灰色一纯色一灰色一纯色一灰色(图 3.64)。以纯度秩序为主的色彩构成,色调变化丰富、微妙、含蓄,但容易含糊不清,缺少个性,调和时不宜层次太多。

图 3.64 纯度秩序构成 佚名学生作品

特别提示

由于对比与调和是互为矛盾又相互依存的两个方面,在减弱对比的同时就会出现调和的效果,因此采用色彩的对比构成也可以达到色彩调和的目的。在强调各种色彩的对比时讲求一定的方法,注意避免过于强烈的效果,那么采用的虽是对比构成的方法,得到的却是调和的效果。

综上所述,色彩的和谐取决于对比与调和关系的适度,同样也符合多样与统一的形式美规律。对比与调和,多样与统一,是取得色彩美感的规律,也是取得色彩和谐的关键,美的色彩即和谐的色彩。

| 思考与练习 |

- 1. 结合色彩调和构成,思考与分析丹麦陶瓷品牌 Tortus 的产品配色设计(图 3.65)。
- 2. 参考图 3.61 作色彩的面积调和构成练习,完成一幅作品。规格: 20cm×20cm。

图 3.65 丹麦陶瓷品牌 Tortus 的陶瓷产品

3.5 色彩的采集与重构

色彩的采集与重构,是在对自然色彩和人工色彩进行观察、学习的前提下,进一步对其分解、组合、再创造的构成手法,也就是将自然界的色彩和由人工组织过的色彩进行分析、采集、概括、重构的过程。其重点一方面是分析色彩的色性组成和构成形式,保持原来的主要色彩关系与色块面积比例关系,保持主色调、主意象及其表达的精神特征、色彩气氛与整体风格;另一方面是打散原来色彩形象的组织结构,在重新组织色彩形象时注入自己的表现意念,构成新的形象和新的色彩形式。

导入案例

色彩采集与重构在服装设计中的体现

在服装设计中,色彩采集与重构是一种重要的设计手法,它不仅丰富了设计的创意,而且为服装增添了独特的魅力和情感表达。设计师经常从大自然中获取色彩灵感,春天的嫩绿、秋天的金黄、天空的蔚蓝、花朵的五彩斑斓等,都可以成为服装色彩的来源。对这些自然色彩进行采集并引入设计中,可以传达出清新、自然、生机勃勃的感觉(图 3.66)。

图 3.66 2019/2020 秋冬服饰设计趋势

不同地域、民族和历史文化都有其独特的色彩语言。设计师可以通过研究各种文化传统,提取具有代表性的色彩,将其融入服装设计中。这种色彩采集可以传达出文化的故事性和历史的厚重感。同样地,绘画、雕塑、建筑等艺术作品,也是设计师采集色彩的重要来源,从这些艺术作品中可以学习色彩的搭配、对比和层次、从而在服装设计中创造出和谐而富有艺术感的色彩组合(图 3.67)。

图 3.67 Alexander Wang 时装作品(左)和木村浩一建筑作品(右)

3.5.1 色彩的采集

色彩的采集范围相当广泛,可以借鉴古老的民族文化遗产,从那些原始的、古典的、民间的、少数民族的艺术中寻求灵感,还可以从变化万千的大自然中,以及异国他乡的风土人情、各类文化和艺术流派中汲取养分。就像艺术大师毕加索说的,艺术家是为着从四面八方来的感动而存在的色库,从天空、大地,从纸中,从走过的物体姿态、蜘蛛网……我们在发现它们的时候,就把有用的东西拿出来,用到我们的作品中,再被他人用到更多的作品中。

3.5.2 色彩的重构

色彩的重构是将采集到的美的、符合设计师表现意象的色彩元素注入新的组织结构中,产生新的色彩形象。

在进行重构练习时应注意以下几种形式。

1. 整体色按比例重构

将色彩对象完整地采集下来,按原色彩关系和色块面积比例做成相应的 色标,并按比例运用在新的画面中。其特点是主色调不变,原物象的整体风 格基本不变。

2. 整体色不按比例重构

将色彩对象完整地采集下来,选择制作典型的、有代表性的色标,但不 按比例重构。这种重构的特点是既保留原物象的色彩感觉,又产生一种新鲜 的色彩气氛。由于比例不受限制,可将不同面积大小的代表色作为主色调。

3. 部分色的重构

从采集后的色标中选择所需部分进行重构,可选择某个局部色调,也可 抽取部分色彩或色块。其特点是方法更简约、概括,手法更自由、灵活。

4. 形色同时重构

形色同时重构是根据采集对象的形、色特征,对形、色进行概括、抽象,在画面中重新组织成全新的构成形式。这种方法表现效果较好,更能突出整体特征。

5. 色彩情调的重构

根据原物象的色彩情感、色彩风格作"神似"的重构,重新组织后的 色彩关系和原物象非常接近,尽量保持原色彩的意境。这种方法需要设 计师对色彩有深刻的理解和认识,才能使重构后的色彩更具有感染力 (图 3.68,图 3.69)。

采集与重构练习是一个再创造的过程,对同一物象的采集,因采集人对色 彩的理解和认识不同,也会形成不同的重构效果。这一练习就像一把打开色彩 大门的钥匙,它教会我们如何发现美、认识美、借鉴美,直到最终表现出美。

| 思考与练习 |

- 1. 结合色彩采集与重构, 思考与分析美国服装品牌 Alexander Wang 的时装作品 (图 3.70)。
- 2. 参考图 3.68 作色彩采集与重构练习,完成一幅作品。规格: 20cm×20cm。

图 3.68 对图片色的采 集重构 蔡丽茹作品

图 3.69 对自然色的采集重构 纪怀作品

图 3.70 Alexander Wang 时装作品(左)和 Aires Mateus 建筑事务所建筑作品(右)

3.6 色彩与心理

色彩心理在包装设计中的应用

色彩会让人产生一定的生理变化,如人眼对色彩的疲劳与平衡,不同色彩对神经的刺激与抑制等,这些都是人正常的生理反应。人眼一看见某种色彩就立即产生的生理反应称为直觉反应,又称功能性反应。这种反应是下意识的,带有普遍性。人们在产生生理反应的同时,往往还会产生一定的心理活动。在实际生活中,色彩所带来的生理现象与心理现象是难以区分的,在很大程度上相互交叉影响。而人对色彩的心理反应往往比生理反应更加强烈,能引起很多联想,这种联想会使人的情感发生变化,产生复杂的心理活动。

导入案例

色彩心理在包装设计中的体现

色彩心理在包装设计中有着重要的体现,它通过影响消费者的情感和心理反应来促进商品的销售。比如,鲜明的色彩往往能够迅速吸引消费者的注意力,在包装设计中使用明亮、对比度高的颜色,可以使商品从货架中脱颖而出,促使消费者停下脚步了解更多信息,刺激消费者的购买行为。

再者,色彩能够传达品牌的核心价值观,塑造品牌形象。奢侈品牌往往 采用黑色或金色来突显其高贵感和奢华感(图 3.71),而食品品牌则倾向于使 用绿色或棕色来强调产品天然和健康的品质(图 3.72)。

图 3.71 高仕奢侈品钢笔设计

图 3.72 绿色食品品牌 Green Wise 包装设计

同理,不同的色彩能够引发不同的情感反应。暖色调如橙色和黄色可以激发消费者的热情和活力,而冷色调如蓝色和紫色则让人感到平静和 放松,通过运用这些情感化的色彩,包装设计可以更好地与消费者产生 共鸣。

不同地区和文化背景的消费者对色彩的喜好也存在差异。在包装设计中,设计师需要考虑到目标市场的文化特点,选择适合的色彩来满足当地消费者的审美需求和心理偏好。

3.6.1 色彩的情感

色彩本身并无情感,它给人的情感印象是由于人们对某些事物的联想。在不同的时代、民族、地区,由于人们生活背景、文化修养、性别、职业、年龄等的不同,人们对色彩的理解有所差异,但仍存在许多普遍的情感共鸣,主要表现在以下几个方面。

1. 色彩的冷暖感

色彩给人的冷暖感觉是出于人们自身经验所产生的联想。比如,冷色系让人联想到冬天、夜空、大海,从而产生凉爽的感觉;暖色系让人联想到太阳、火焰、热血,从而产生温暖的感觉(图 3.73)。冷、暖色系以色相为出发点,具体划分见 3.1.6 节。

图 3.73 色彩的冷暖感 李睿翀作品

2. 色彩的兴奋与沉静感

色彩的兴奋与沉静感与视觉刺激的强弱有关。从色相上看,红、橙、黄使人联想到革命、鲜血、热闹、喜庆,具有兴奋感;蓝、蓝绿、蓝紫使人联想到平静的湖水、广袤的蓝天、辽阔的大海,具有沉静感。从明度上看,明度高的色彩具有兴奋感,低明度的色彩具有沉静感。从纯度上看,纯度高的色彩具有兴奋感,纯度低的色彩具有沉静感(图 3.74)。

3. 色彩的轻重感

从色相上看,白色使人想到棉花、薄纱、雾霭,有种轻飘、柔美的感觉;黑色使人想到金属、煤块和深夜,具有厚重、沉稳的感觉。从明度上看,明度高的色彩具有轻快感,明度低的色彩具有稳重感。从纯度上看,纯度高的暖色具有重感,纯度低的冷色具有轻感。

4. 色彩的华丽与朴素感

色彩的华丽与朴素感与三大属性中色相的关系最大。黄、红、橙、绿等鲜艳而明亮的色彩具有明快、辉煌、华丽的感觉,而蓝、白、灰等具有沉着、朴实感。从纯度上看,饱和的钴蓝、湖蓝、宝石蓝、孔雀蓝也会显得华丽,而纯度低的浊色则显得朴素。从明度上看,明度高的色彩显得活泼、强烈、刺激,富有华丽感;而明度低的色彩则显得含蓄、厚重、深沉,具有朴素感。从色彩对比规律上看,互补色的对比显得华丽。

图 3.74 色彩的兴奋与沉静感 佚名学生作品

当然,这种感觉也因人而异,有人会认为金、银色最为华丽,是金碧辉煌、 富丽堂皇的色彩,有人会认为传统节日里喜庆的红色是华丽的,但在西方、紫 色、深蓝色往往是高贵、富裕的象征。因此,华丽与朴素感的概念不是一概而论 的, 而是相对的。

5. 色彩的软硬感

色彩的软硬感与明度、纯度的关系较大。明度高、纯度低的色彩显得柔软, 如女性化妆品的颜色多为粉红色调、淡紫色调、淡黄色调; 而明度低、纯度高的 色彩则显得坚硬,如蓝色调、蓝紫色调、紫红色调。色彩的软硬感与色彩的轻重 感类似,对于一种纯色,可通过加入白、灰、黑来调节其软硬感和轻重感:

纯色+白(灰)色=明浊色(柔软、轻盈)

纯色+黑色=暗浊色(坚硬、厚重)

6. 色彩的强弱感

色彩的强弱感与色彩的易见度有很大的关系,往往通过色彩的对比来体现。 对比强的、易见度高的色彩会有抢前感,即强感;对比弱的、易见度低的色彩有 后退感,即弱感。

3.6.2 色彩的性格与象征

人们所感受到的色彩的性格, 是人们对生活经验积累的结果在色彩上的一种 反映。任何色彩都有自己的性格特征, 当它的明度或纯度发生变化时, 色彩的性 格特征还会相应发生变化。因此,要说出每一种色彩的性格特征,就像要说出世 界上每一个人的性格特征一样困难。但色彩的性格也并非人们主观臆想的,而是 人们在长期感受、认识和运用色彩的过程中总结形成的, 具有共识性。我们通过 色彩的性格传达感情,同时赋予了色彩不同的象征意义。下面就对几种主要色相 的性格特征及象征意义进行介绍。

1. 红色

性格:积极、勇敢、热情、喜悦、坚定。

象征:革命、热血、吉祥、喜庆、危险。

红色在可见光谱中的波长最长, 空间穿透力强, 对视觉的刺激最大。红色是 热烈、活力、奔放、积极向上的色彩,极易使人兴奋、情绪高涨。红色在我国象 征革命,如国旗、红领巾都使用鲜艳的红色,在红色的感染下,人们会产生强烈 的战斗意志和冲动。红色又代表喜庆,在我国,过新年、传统的婚娶喜事中的大 红喜字、挂红灯笼、贴红对联、穿红袄、坐红轿等都离不了红色。我国古代还多

用红色表示女子,如"红装""红颜""红楼""红袖""红杏"等。在安全用色中,红色又是停止、警告、危险、防火的指定色,如消防车、代表急救的红十字、警车的警灯、交通停止信号灯等。

当红色加白色变为粉红色时,它代表温柔、梦想、幸福和含蓄,相比狂热的红色,粉红色更有柔情之感,是少女之色;当红色加黑色或蓝色变为深红色或紫红色时,它代表稳重、庄严、神圣,如舞台的幕布、会客厅的地毯,而在西方国家,由于民族、宗教信仰的不同,深红色又被赋予嫉妒、暴虐的象征。此外,红色与不同的色彩组合,又会产生不同的性格和象征。瑞士色彩学家约翰尼斯·伊顿就曾这样描绘不同组合下的红色:在深红的底上,红色平静下来,热度在燃烧着;在蓝绿色底上,红色变成一种冒失的、鲁莽的闯入者,激烈而又寻常:在橙色底上,红色似乎郁积着,暗淡而无生命好像焦干了似的。

2. 橙色

性格:自信、饱满、活泼、甜美、乐观。

象征: 收获、美味、健康、快乐、力量。

橙色在可见光谱中波长仅次于红色,明度仅次于黄色,因此橙色的性格介于红、黄两色之间。火焰的色彩变化中,橙色比例最大,因此橙色是色彩中最温暖的,给人明亮、跳跃之感。橙色又是丰收之色,使人联想到硕果累累的金秋景象。橙色还会给人很强的食欲感,容易联想到蛋黄、糕点、果冻等美味的食品,在快餐店装饰和食品包装中橙色被广泛运用。橙色由于易见度高,在工业用色中作为警戒的指定色,被应用于养路工人的工作服、救生衣、建筑工人的安全帽等。

在橙色中加入少量的白色或黑色会产生成熟、优雅之感,但如果混入较多的黑色或白色,又会形成烧焦、嫉妒、疑虑的感觉。橙色与蓝色两种互补色的组合,可以构成最响亮、最生动活泼的调子,给人以心情舒畅、乐观向上的感觉。

3. 黄色

性格:阳光、明亮、灿烂、骄傲、愉快。

象征: 光明、未来、权威、财富、高贵。

黄色在可见光谱中波长适中,但明度最高。它是光源中的主要色彩, 寓意着光明、未来,如中国国旗中的五星。在我国封建社会,黄色在五大 方位中代表中央,是帝王的专用色,如龙袍、龙椅、宫廷建筑等,因此黄 色也被视作权力、财富、高贵的象征。而在信仰基督教的国家,黄色是叛 徒犹大的衣服色彩,被认为是卑劣可耻的象征。

黄色虽然明度最高,最有扩张力,但色性最不稳定,只要融入一丝黑、白、灰,黄色就会立刻失去原有的光辉,因此是所有色彩中"最娇气"的颜色。而黄色与紫、蓝、黑等构成对比,又会更显其强烈、积极、辉煌的一面。

4. 绿色

性格:安静、清新、平和、茂盛、生气。

象征:生命、和平、成长、希望、安全。

绿色在可见光谱中波长居中,是人眼最适应的色光。绿色是自然界大多数植物的色彩,并随着四季的变化展示出不同的色彩性格。绿色是最为宁静的色彩,被视为春天、希望、生命、成长的象征,有着青年一代的朝气蓬勃和旺盛的生命力。绿色是世界范围内公认的"和平色",《圣经·创世纪》里有一个故事讲道:鸽子完成使命后,嘴衔绿色的橄榄叶向主人通报平安的到来。从此,鸽子、绿色、橄榄叶就成了和平的象征。据说现代邮政的代表色就是由这个典故而来的。绿色在工业用色规定中是安全的颜色,在医疗机构场所和卫生保健行业中,绿色是健康、新鲜、安全的象征,绿色食品即无污染的、天然的安全食品,绿色通道即安全通道,在交通信号中,绿灯代表通行。绿色还被用作国防色和保护色。

绿色是最大气的色彩,它的转调领域非常广泛,偏向任何色调都显得漂亮。如黄绿调带来春天的气息,尽显青春和活力;蓝绿调使人想到平静的湖水,有安静、清秀、豁达之感;绿色里掺入灰色时,则像暮色中的森林或晨雾中的田野一样迷幻动人。

5. 蓝色

性格:沉静、清透、深远、朴素、忧伤。

象征: 永恒、博大、理性、科技、智慧。

蓝色在可见光谱中波长较短,常用于表现某种透明的物象和空间的深远。由于蓝色对视觉的刺激较弱,当人们看到蓝色时,情绪较为安宁、祥和。蓝色使人联想到无边无际的海洋和蔚蓝旷远的天空,因此在心情烦躁不安时,蓝色能使人感觉心胸宽阔、胸怀博大,从而回归理智。在我国古代,贫民的服装多为青蓝色,表示朴素,文人服装用蓝色,表示清高。在西方,蓝色是名门贵族的象征,所谓"蓝色血统"就是指出身名门、身份高贵。蓝色在西方又象征悲哀、绝望,蓝调音乐最初就是指忧伤的音乐。在现代,蓝色还是前卫、科技与智慧的象征。

蓝色在色相中最冷,与橙色形成鲜明的对比,表现冷静、理智与消沉。它的变调较为广泛,纯净的碧蓝色朴素大方,富有青春气息;高明度的浅蓝色轻快而透明,有着深远的空间感;深蓝色则具有稳重、柔和的魅力。

6. 紫色

性格:忧郁、柔弱、后退、幽婉、哀愁。

象征: 优雅、高贵、华丽、神秘、梦幻。

紫色在可见光谱中波长最短,且明度较低,人眼对它的分辨力弱,容易引起视觉疲劳。紫色是大自然中较为稀少的颜色,往往从少数动植物或矿物中才能提取出来,因此显得珍稀和宝贵。约翰尼斯·伊顿这样描述紫色:紫色是非知觉的色,神秘,给人印象深刻,有时给人以压迫感,并且因对比不同,时而富有威胁性,时而又富有鼓舞性。当紫色以色域出现时,便可能产生恐怖感,在倾向于紫红色时更是如此。康定斯基认为:紫色是一种冷却的红色,无论从它的物理性,还是从它所造成的精神状态上看,紫色都包含着虚弱和消极因素。

紫色的变调会产生不同的效果。蓝紫色代表孤独、寂寞,红紫色代表复杂、矛盾,深紫色又是愚昧、迷信的象征,淡紫色则像天上的霞光,带有梦幻色彩。不同倾向的紫色都能容纳白色,不同层次、不同倾向的淡紫色都显得柔美动人,体现出女性温柔、优雅、浪漫的情调。

7. 黑色

性格:肃穆、沉默、消极、黑暗、稳重。

象征: 死亡、永久、庄重、坚实、刚强。

黑色完全不反射光,它吸收了所有的色光,是最深暗的色彩。黑色使人 联想到万籁俱寂的黑夜,生命的终结,给人以神秘、黑暗、庄严的感觉,属 消极色。康定斯基对其描述为:黑色意味着空无,像太阳的毁灭,像永恒的 沉默,没有未来,失去希望。所谓"黑名单""黑手党""黑社会""黑帮"等 都是恶势力的象征。有些国家用黑色作为丧色,表示对死者的哀悼。西方国 家称礼拜五为"黑色礼拜五",有说法认为礼拜五是耶稣处刑的日子,代表不 吉利。而事实上,黑色也能表现出刚毅、力量和勇敢的精神,具有男性坚实、 刚强、沉稳的仪表性格意象。

黑色与其他色相对比,可以把其他色相衬托得鲜艳、热情、奔放,而自身也不显单调。若是大面积使用黑色,则会给人阴沉、恐怖、不安之感。

8. 白色

性格:明亮、爽朗、轻快、无邪、单纯。

象征:纯洁、神圣、高尚、光明、清洁。

白色由所有色光混合而成,称为全色光。它是阳光之色,代表与黑夜相反的白天,有着光明、纯洁的意象。白色反射所有的色光,也反射热能,使人感到凉爽、轻盈、舒适,因此夏天的服饰以白色、浅色居多。我国把白色当作哀悼的颜色,如白色的孝服、白花、白挽联,以表示对逝者的缅怀、哀悼和敬重,因此在一些传统风俗中,白色成了一种忌讳的色彩。而在西方,白色是婚纱的主调,象征洁白无瑕、神圣纯洁。白色还表示清洁、卫生,医疗用品、清洁用品的外观设计中常采用白色。

白色几乎适合与所有色相配合,沉闷的颜色加上白色立刻变得明亮、轻快。但若大面积使用白色,又会过于空洞,给人以寒冷和不亲切感。

9. 灰色

性格: 朴素、稳重、冷静、寂寞、平和。

象征: 谦逊、中庸、雅致、内涵、包容。

灰色是居于黑、白之间的中性色,缺乏明显的个性,给人感觉朴素、谦逊、平和、中庸。各种明度的灰色都适合作背景色,浅灰色高雅、精致、明快,深灰色沉稳、内敛、厚重,纯净的中灰色朴素、稳定、雅致。灰色适合与任何色相配合,是设计和绘画中重要的配色元素。当灰色与鲜艳的暖色相配时,立刻显示出它冷静的性格;当灰色与较纯的冷色相配时,则更显其温和,且不会影响相邻配色。总之,灰色是色彩调和的最佳配色,永远在色彩运用中占有一席之地,不会被流行所淘汰。

10. 金属色

性格:光彩、华丽、辉煌。

象征: 富贵、权力、威严、豪华。

金属色主要指金色和银色。由于金银本身价值昂贵,散发出特有的光泽,加上封建社会统治阶级专用,形成了其富贵、权力、豪华的象征。在一些佛教国家,金色又象征佛法的光辉和超凡脱俗的境界。在现代设计中,高档的商品适当加上金、银色,更能体现档次和奢华感。金、银色是色彩中最高贵华丽的颜色,金色偏暖,银色偏冷,适合与所有色彩相配,并增加色彩的辉煌感。当画面中的色彩配置过于刺激或暧昧时,用金、银色隔离和点缀能起到很好的调和作用和画龙点睛的作用。

3.6.3 色彩的联想

当我们看到色彩时,会联想到与色彩有关的某些具体事物或抽象概念,这就 是色彩的联想。

色彩的联想是一种创造性的思维能力,即受到联想者的经验、记忆、知识等的影响。所谓"因花想美人,因雪想高山,因酒想侠客,因月想友人",这些都是由人对事物的印象和经验的感知所引起的联想。因此当我们看到某个色彩时,也会立刻联想到生活中的某种景物,甚至伴随着出现一些新的观念。联想越丰富,色彩的表现就越丰实。因此,了解人们的注意力、想象力、个性发展、心理发展等方面的情况,有助于色彩设计(图 3.75,图 3.76)。

图 3.75 色彩联想——清晨(左上)、正午(右上)、黄昏(左下)、夜晚(右下) 佚名学生作品

图 3.76 色彩联想——春(左上)、夏(右上)、秋(左下)、冬(右下) 佚名学生作品

当然,由于色彩的联想与人们的生活阅历、职业、性别、兴趣、知识、修养直接相关,色彩的联想不是绝对的,同一种色彩在不同场景下,能使人产生完全相反的联想。如红色,可以因为联想到太阳或火焰使人感到热烈,也可以因为联想到与生命有关的鲜血而使人感到惊恐,红旗可以让人联想到革命,红花则使人联想到掌声等。另外,不同年龄段的人对色彩的联想也存在着差异。少儿对色彩的联想大多是具象的,如联想到某种植物、动物、玩具、食品、服装等具体的东西;而成年人有了更多生活的阅历,他们更多地用心去感受色彩,通过色彩反映自身的心理状态,当某种色调出现时,他们往往先联想到色彩在社会生活中的象征意义,从而引起情感上的共鸣。

| 思考与练习 |

- 1. 结合色彩心理,思考与分析美国珠宝品牌 Tiffany & Co. 的色彩运用(图 3.77)。
- 2. 参考图 3.73 作色调练习: 分别使用冷暖对比、兴奋与沉静对比、轻重对比、华丽与朴素对比、软硬对比, 各完成一幅作品。每幅规格: 15cm×15cm。
- 3. 参考图 3.76 作色彩联想练习: 以"春夏秋冬"或"东南西北"等为主题,完成四幅作品。每幅规格: 15cm×15cm。

图 3.77 美国珠宝品牌 Tiffany & Co. 作品

第4章

立体构成

教学目标

了解立体构成的基本要素、造型语意与材料、三维空间的视觉传达、量与 势以及立构构成中的形式法则;使学生能够理论联系实际,在具体创作中灵活 运用立体构成的设计要点,掌握创意发散技巧,最终将所学知识创造性地运用 到建筑设计、室内设计、平面设计当中。

学习情境

以成果为导向,通过实际案例加深理解,结合应用情境,掌握创意发散 技巧。

学习步骤

- 1. 以综合案例开启成果导向
- 2. 展开基础理论的学习
- 3. 结合实际应用,分析创作技巧
- 4. 完成思考与练习

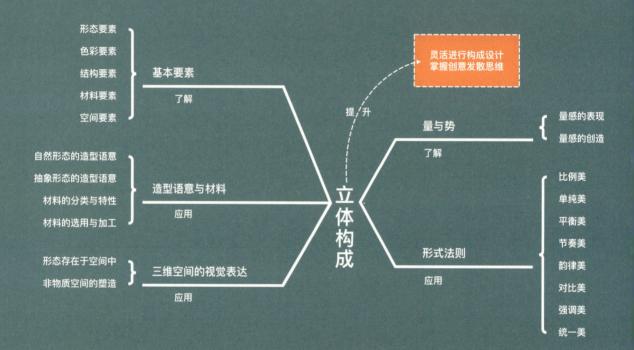

4.1 立体构成的基本要素

立体构成是通过一定的材料,以视觉为基础,以力学为依据,将 造型要素按一定的构成原则进行三维立体空间构成,是由二维平面形 象进入三维立体空间的构成表现。平面构成与立体构成两者既有联系 又有区别, 联系在于都是对形(体)构成语言、表现规律等方面的探索; 区别在干立体构成是三维度的实体形态与虚体形态的构成, 在结构上 要符合力学要求,使用材料也影响和丰富着形式语言的表现,在应用 上又和目的语言结合在一起,如建筑设计、工业设计、展示设计、环 艺设计、包装设计、POP广告设计、服装设计等。

立体构成作为一门传统学科,在设计基础教学当中发挥着非常重 要的作用,是对学生在进入专业学习前的思维启发与观念传导。包豪 斯设计学院在格罗皮乌斯提出的"艺术与技术的统一"口号下,努力 寻求和探索新的告型方法和理念,对点、线、面、体等形态要素进行 了大量研究,在抽象的形、色、质的造型方法上下了很大功夫,为现 代立体构成教学奠定了坚实的基础。

异入案例

立体构成在实际设计中的应用

立体构成作为"三大构成"之一,其应用涵盖了建筑、工业、广 告、环艺设计等多个领域、为各个领域带来了丰富的创作可能性。

在建筑设计中, 通过运用立体构成原则来打造建筑的室内外空间, 创造出具有独特氛围的建筑作品。包括利用不同高度、角度的墙体、 楼梯和屋顶等结构要素, 以及设计建筑立面的几何形状和立体体块, 增加建筑的视觉吸引力(图 4.1)还可以通过建筑与植物、水景和地形 的布局, 创造出多层次的景观效果, 使人们在建筑空间中获得更丰富 的感官体验(图 4.2)。

图 4.1 天津自然博物馆局部

图 4.2 天津自然博物馆外部构造

在工业设计领域,立体构成原理被广泛应用于产品外形设计、用户界面设计以及工业零件的制造中。通过运用曲线、棱角和体积感,设计出外形美观、功能实用的产品(图 4.3),或者在用户界面设计中创造更直观易用的交互界面,提升用户体验。另外,在工业零件的制造中融入立体构成原则,可以使零部件更加精巧、稳固且易于制造,以满足不同的工业需求。

在广告设计领域,立体构成元素被用于包装设计、立体广告制作以及视觉效果的增强。通过设计独特形状、纹理和图案的产品包装,提升产品的吸引力和辨识度(图 4.4),还可以把平面广告推广到立体广告的范畴,利用阴影、透视等手法增强广告的立体效果,以更好地吸引顾客的关注。

在环艺设计中,立体构成技巧在雕塑艺术、景观设计以及装置艺术的创作中大放异彩。艺术家运用立体构成技巧创作出具有美学张力的雕塑和景观作品,丰富公共空间和景观氛围(图 4.5),使装置传达出特定的情感或信息,创造精妙绝伦的艺术环境。

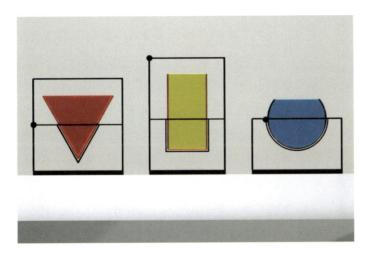

图 4.3 Trio 系列花瓶 Ashley Case 作品

图 4.4 2023 年德国红点 奖 Welcoming Gesture Pineapple 礼盒包装 Alan Chong 作品

图 4.5 利用废弃物品制作 的动物雕塑 英国雕塑家芭 芭拉·弗朗克作品

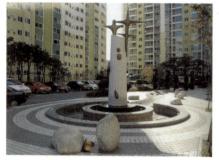

图 4.6 不同形态的点

图 4.7 两点之间产生线的感觉

图 4.8 点的面化

4.1.1 形态要素

自然界中的万物形态都可以归纳为单纯的点、线、面、体四个形态要素。在立体构成中,可以将点、线、面、体赋予不同的尺度和形态,用以代表不同的性格,表达不同的寓意。但同时,点、线、面、体又是处于相对连续的、循环的关系之中的,绝不能进行严格的区分。例如,把点材沿一定的方向连续下去,就会变成线材;而把线材上下排列连续下去,就会形成面材;把面材堆积起来,就变成了体。体也是相对而言的,把乒乓球与大米粒放在一起时,乒乓球可以说是体,而把乒乓球放在书桌上,乒乓球就又只能算是点了。

1. 点

立体构成中的点与平面构成一样,是具有空间位置并且需要按照一定的尺度来界定的。与其所处的环境、空间、面积、形状和其他造型要素相比较时,具有视觉力场和触觉力场作用的都称之为点(图 4.6)。

点具有视觉力场,而点的量变会产生不同的视觉引力。例如,只有一个点时,人们的视觉中心就会集中到这个点上;当有两个邻近的点时,人们的视线会在两点之间产生线的感觉(图 4.7);当有两个大小不同的点时,人们的视线会先集中到大的点上,继而转移到小的点上;当有三个点时,人们会产生三角形的视觉感受。这是由于人们的视觉习惯常常有一定的秩序性,即由大到小、由左到右、由上到下、由近到远。

同时,点的凹凸变化能给人们带来不同的心理感受,凸点能产生扩张感和力量感,凹点能产生收缩感和压迫感。此外,点的排列和距离还能使点在视觉上产生线、面的形态变化,点的面化如果运用得巧妙,则可在平面上产生三维立体的视觉效果(图48)。

在平面构成和立体构成中, 点都是作为最小的要素存在的, 它的地位也是其他要素不 能取代的。在浩型设计中有着特殊的、积极的意义、并与形的表现有着实质的关联作用。

特别提示

正因为点在构成设计中有着这样特殊的作用、若运用得当、巧妙、能产生强烈的视 觉冲击和感染力:相反,运用不当,则会对整个设计产生破坏和负面效果。

2. 线

立体构成中的线具有位置、长度和形态。从造型要素来讲,线的特征是以长度来表 现的, 使其具有连续的性质, 并以此分为直观线和非直观线。按照形态, 可以把线分为 以下类型。

(1) 直线

直线是线最基本的形态之一,包括斜线、水平线和垂直线等形式。斜线有动势感和 速度感, 使人产生不安定的心理感受; 水平线有平衡感、安定感和开阔感, 使人联想到 平静的海面、大地,从而产生安静、抑制等心理感受;垂直线有稳定、向上和坚实的感 觉,使人产生崇敬和希望的心理感受。从视觉效果上看,直线构建的形态具有很强的感 知力, 但容易产生视觉疲劳(图 4.9)。

(2) 折线

折线是按照几何角度转折的线, 其每一段都是直线, 每两段直线间都有折点, 折点 具有点的特征。折线能带给人刚劲和跳跃的心理感受, 在构成设计中常被用于增强视觉 引力(图4.10)。

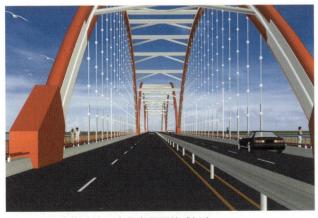

图 4.9 直线构建的形态具有很强的感知力

图 4.10 锐利的折线 佚名学生作品

(3)曲线

曲线是有平滑转折的线,可以分为规则曲线和自由曲线两种形态。曲线 具有女性的柔美,其线性优美、流动感强,在构成设计中如运用得好,可以 产生鲜明的节奏感和韵律感(图 4.11)。

线在造型设计中具有独特的魅力,它可以存在于任何形态中,我们在许 多优秀的艺术作品中都可以欣赏到线的艺术表现。

图 4.11 优美的曲线

特别提示

在线的表现中,除了活力、动感的线,有时也会运用消极的线来表达特殊的情绪。例如锯齿线可以表达尖锐、焦虑、动荡,曲状乱线则使人感到压抑、烦闷、惴惴不安。

3. 面

面具有位置、长度、宽度、厚度和方向,可以分为几何形和非几何形两大类。几何形是规则的面,如正方形、三角形、圆形等,一般由直线和规则曲线构成;非几何形是不规则的面,是由直线、自由曲线构成的自由形。几何形的面给人以明确、理性的心理感受,具有秩序美(图 4.12);非几何形的面带给人活泼、生动、感性的心理感受,但要注意不显得杂乱(图 4.13)。

图 4.12 几何形的灯罩

图 4.13 非几何形的面

4. 体

几何学上的体被定义为"面、线移动的轨迹"。几何学上的体具有长度、宽度、位置、厚度,但无重量。立体构成中的体具有体积、容量、重量的特征,正量感表现实体,负量感表现虚体(图 4.14,图 4.15)。体的形式多种多样,如立方体、柱体、锥体、球体以及各种不规则体,在立体构成中可将体分为点立体、线立体、面立体、块立体、半立体等类型。此外,还有自然形体,这也是最具有魅力的形体。

图 4.14 立体字(正量感)

图 4.15 立体的组合(负量感)

4.1.2 色彩要素

在立体构成中,色彩是非常重要的要素,不容忽视。色与形是不可分割的,色彩决定形态的总体效果,同时也要依附形体而存在。一件平淡的设计作品,可以利用色彩加以改进;一件造型生动的作品辅以适宜表现它的色彩,则可以获得锦上添花的视觉效果(图 4.16)。

在立体构成中,色彩要素主要包括材料本色和经人为处理过的 色彩。

1. 材料本色的利用

直接利用材料本色制作的形态,不仅表现效果更自然,也更能体现材料本身的质地美,因此很多设计师会采取保留材料本色的做法。例如,竹藤编织作品大多保留了竹藤的原色,若再人为地涂上鲜艳的色彩,就破坏了作品想表达的天然、环保的理念。

材料本色还包括材质的肌理表现。不同的肌理对色光的吸收、反射和透射是不同的,即使是同一形体、同一材料用同一种色彩表现,如果材质的肌理存在差异,也会产生不同的色彩效果。

图 4.16 色彩使同一件设计作品变得生动

2. 经人为处理过的色彩的利用

相同的形态配以不同的色彩,会给人以不同的感情效果。在利用经人为处理的色彩时,不仅要处理好色彩之间的搭配关系,而且要考虑色彩的面积大小、位置关系、光影表现、材料性质等,还要分析色彩的物理效应、生理效应、心理效应。

4.1.3 结构要素

立体构成中的结构是将基本形以及对其分解得到的基本形态要素组织起来 的造型方法。结构是立体构成的重点,"不构如何能成",因此,在立体构成设 计中要把握好结构的设计。

例如,传统榫卯结构作为重要构建手段之一,是立体构成中的重要结构要素。这种结构通过榫头和卯眼的精准连接,创造稳固的立体形态,不仅对形态起着连接和支撑作用,还能增强作品的美感和文化价值。在工业设计中融入榫卯结构,可以赋予产品更强的稳定性和独特的美学效果(图 4.17)。

结构作为重要的造型方法,体现在立体构成设计手法的方方面面。后面我 们将介绍立体构成的造型语意、视觉传达、量与势、形式法则,都涉及结构要 素的选择与表现。

4.1.4 材料要素

任何立体构成活动都必须以一定的材料为载体创造内容。竹、木、金属、塑料等材料本身都具有复杂的属性,从而表现出不同的视觉和触觉感受。因此,在进行立体构成设计时,要考虑材料的色彩与质感等因素,了解材料的特性,正确地选择与加工材料。对立体构成中材料的介绍具体见 4.2.2 节。

4.1.5 空间要素

立体构成中的空间是由形态同感知它的人之间产生的相互关系所形成的, 这种相互关系主要是根据人的触觉和视觉经验所确定的。空间不能脱离形态而 存在,它与形态是互补的,形态依存于空间之中,空间也要借由形态作限定。 立体构成的空间元素包括物质空间和非物质空间,本书将在 4.3 节中作具体 介绍。

图 4.17 使用榫卯结构的家具设计 万凌、袁进华作品

| 思考与练习 |

- 1. 结合立体构成的形态要素,思考与分析天津自然博物馆的外部构造(图 4.2)。
- 2. 参考天津自然博物馆的外部构造,使用任意材料,完成一件立体构成作品。规格:不大于 45cm×45cm×45cm。

4.2 造型语意与材料

造型语意与材料是立体构成设计中非常关键的要素,是设计师创意与技术实力的双重体现。通过对形态、空间、材料的精心设计,立体构成作品能够超越简单的物理存在,承载文化和情感。

导入案例

建筑的造型语意与材料

建筑的造型语意,是通过其外部形态、内部空间布局和细节处理来传达的。中国国家大剧院就以其圆润流畅的外观,象征着包容与和谐的文化理念(图 4.18)。这种造型语意反映了在新的历史起点上,我国文化事业既要百花齐放、百家争鸣^①,又要不断创新,与时代发展相适应。

材料是实现立体构成的基础,不同的材料赋予建筑不同的质感和情感。以日本建筑师安藤忠雄的作品为例,他善于利用混凝土这一传统材料,通过精细的施工工艺,创造出极具现代化、雕塑感的空间效果。其代表作光之教堂,通过混凝土墙体上的十字形开口,让光线成为设计的一部分,营造出神圣而静谧的氛围,体现了材料与光影结合的美学追求(图 4.19)。

上海世博会中国馆的设计也是将造型语意与材料完美融合的典范 (图 4.20)。中国馆的外观采用了斗拱结构,这一源于中国古代建筑的 经典元素被重新诠释,呈现出雄伟壮丽的气势,象征着中华民族的历 史厚度与文化自信。建筑表面则覆盖了特殊的金属和玻璃材料,这些 现代材料的应用,不仅增强了建筑的耐久性和功能性,也使中国馆在 阳光下尽显辉煌,成为一座连接过去与未来的桥梁。

① 党的二十大报告提出:坚持百花齐放、百家争鸣,坚持创造性转化、创新性发展。

设计构成(第二版)

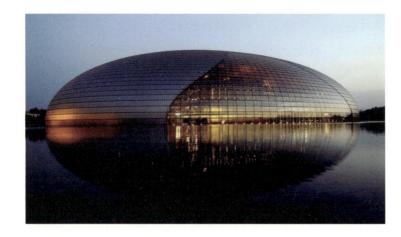

图 4.18 中国国家大剧院

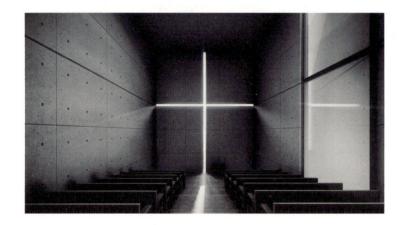

图 4.19 光之教堂

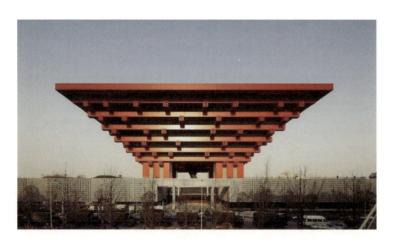

图 4.20 上海世博会中国馆

4.2.1 造型语意

立体构成能够通过人们的联想表达 某种语意,即便是某个部位,形态的某 种色彩、肌理、材质, 也都可以通过联 想产生一定的意境。如绿色给人以平静 感、春天感、生命感, 织物给人以温暖 感、柔软感。立体构成的造型语意可分 为以下几个方面。

1. 自然形态的造型语意

自然环境中存在着大量美的事物。 在立体构成设计中, 我们可以直接借用 自然形态来表达美好的造型语意。例 如, 卵形的造型设计寓意着生命的张 力, 也可以象征生命最原始的状态 (图 4.21)。

2. 自然形态概括变形后的造型 语意

自然界中的许多形态还可以归纳为 某些基本形式,在设计中稍加变形并组 合重构成新的形态,给人以耐人寻味的 语意(图 4.22)。

3. 抽象形态的造型语意

以点材、线材、面材、体材构成抽 象的几何形态,这种抽象的几何形态 虽然无法直接引起人们对事物的联想, 但是由于其基本要素都具有一定的性 格特征和感情色彩,因而也能产生一 定的语意,如灵巧、运动、纤细、冷 静、热烈、愉快、哀伤等(图 4.23)。

自然生长的草坪

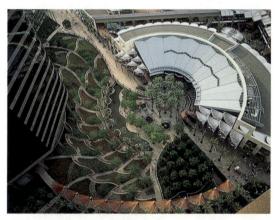

图 4.22 自然形态的概括变形

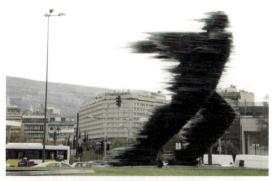

图 4.23 体现运动状态的雕塑——奔跑者 科斯塔斯· 瓦罗索斯作品

图 4.24 砂石造型质朴

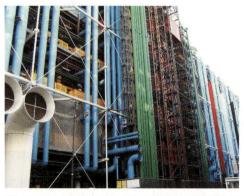

图 4.25 巴黎蓬皮杜艺术中心建筑外裸露的管线

4.2.2 立体构成中的材料

材料是立体构成中的物质基础,是形态的 载体。材料通过其自身色彩与肌理产生独特的 表现效果,对形态的力学强度、加工性能等理 化性质表现也起着决定性作用。不同材料的造 型语意会带给人们不同的心理感受,选择适当 的材料和加工方法,赋予材质和作品以生命力, 才能获得最佳的艺术效果。

1. 材料的分类

(1) 按照材料质地分类

按照质地可将材料分为木材、石材、玻璃、 金属、塑料、陶瓷等。

(2) 按照材料属性分类

按照材料属性可将材料分为自然材料和人工材料。自然材料如泥土、木头、石块等;人工材料如水泥、面粉、塑料、化纤、陶瓷、玻璃、纸张等。

(3)按照材料的视(触)觉形态分类

按照材料的视觉形态可将材料分为有形材料和无形材料。有形材料包括石材、金属、木材、布匹等;无形材料包括砂、水泥、石膏粉等(图 4.24)。按照材料的触觉形态可将材料分为弹性材料和黏性材料。

(4)按照材料的艺术表现分类

根据材料在艺术上的表现形式,可将材料 分为点状材料、线状材料、片状材料、块状材料、连接材料。

点状材料是能产生视觉力场的小形体,如 玻璃球、石头、钢珠、瓶盖、纽扣等。

线状材料是由各种天然纤维和化学纤维制成的线性材料,如丝线、纸带、细木条、细铁丝、橡皮管、钢管等(图 4.25)。

片状材料是以金属等各类材料制成的呈片状的材料,如纸片、木片、 金属片、玻璃片、石膏片等。

块状材料是天然存在或通过化学方法合成的呈块状的材料,如纸浆、 黏土、塑料块、泡沫块等。

连接材料是用于连接构成要素的材料,如浆糊、白胶、502 胶、万能胶水、订书钉、铁钉、夹子等。

2. 材料的特性

材料被艺术家赋予了生命,有着其自身的语意。材料的特性将直接影响作品的视觉和触觉感受,在选择立体构成作品的表现材料时,除了要考虑材料本身的颜色、肌理等理化属性,还要考虑材料的艺术特性及其象征意义。

几种常用材料的特性列举如下。

木材:温和、亲近、自然、舒适、轻便。

金属:理性、冷静、现代、力量、锋利。

塑料:轻巧、随意、细腻、透明、鲜艳。

石材:坚硬、牢固、永恒、浑厚、稳重。

玻璃:透明、清澈、干净、脆弱、开放(图 4.26)。

图 4.26 玻璃容器造型通透、干净

设计构成(第二版)

织物:亲切、柔软、垂顺、温暖、朴素。 纸张:古朴、柔弱、坚韧、轻盈、包容。

3. 材料的选用和加工

立体构成作品体现着设计者的设计理念,只有在合理选用材料和加工 技术的支持下,才能实现设计意图,获得理想的设计形态。

(1)材料的选用

选择材料时,要充分考虑材料的色彩、肌理、价格、加工的难易程度 以及材料的利用程度,特别要注意材料的质感与艺术风格的结合。如木材 要考虑其品种和内部的组织结构,塑料要考虑其性能和质量,金属要考虑 其色泽和表面的光滑程度。

(2)常用材料及其加工方法

木材材质轻、强度高、弹性和韧性好,易于加工和表面涂饰,特别是 木材美丽的自然纹理和柔和温暖的感观表现是其他材料无法代替的。木材 常用的加工方法有锯割、雕刻、刨削、弯曲、组合等(图 4.27)。

石材质地坚硬、组织密实、耐磨性和耐久性好,有着天然的色泽和纹路。石材常用的加工方法有锯切、烧毛、研磨、抛光等(图 4.28)。

图 4.27 室内装修中常用木材造型

图 4.28 刻有图案的石柱

金属材料坚固耐久、种类繁多、质感丰富,有较好的艺术表现力。 在立体构成中常用的金属材料有钢、铁、铝、铜等。金属材料常用的加工方法有铸造、锻造、拉丝、切削、滚压、塑性加工等(图 4.29)。

塑料是人造高分子有机化合物,质轻、绝缘、加工方便,类似的材料还有纤维和橡胶。塑料常用的加工方法为高温高压模压成型(图 4.30)。

纸张是立体构成中最方便、最经济的材料之一,在造型设计中被广 泛应用。它有着表面光滑、韧性好、加工方便的特性。纸张常用的加工 方法有刻、剪、刮、折、压、撕、磨、搓、烧、腐蚀、粘接等(图 4.31)。

图 4.29 金属花架易于造型

图 4.31 模块化纸雕塑 英国艺术家 理查德·斯威尼作品

图 4.30 PVC 管雕塑 韩国艺术家 Kang Duck-Bong 作品

| 思考与练习 |

- 1. 结合立体构成的基本要素和造型语意, 思考与分析鞍山国际会议中心的内部设计(图 4.32)。
- 2. 参考鞍山国际会议中心的内部结构,用 10cm×10cm 的白卡纸,通过折叠、切割等方法制作 9 个立体造型,粘贴在 36cm×36cm 的硬纸托板上,构成一幅完整的作品。

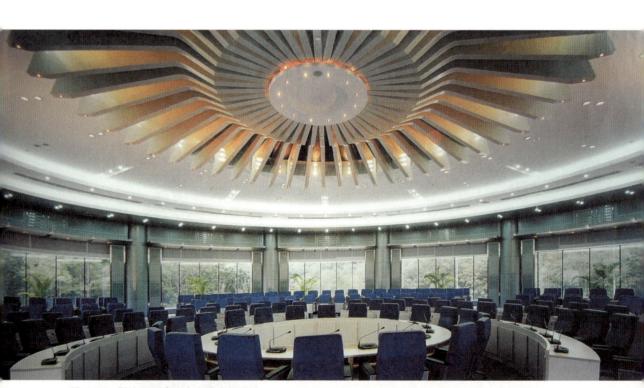

图 4.32 鞍山国际会议中心的内部设计

4.3 三维空间的视觉传达

立体构成作为传统基础课程,基本上是遵循创始人阿尔伯斯的教学理论,即完全不考虑任何其他材料,只通过纸来研究立体的造型和空间关系。但随着时代的发展,观念的不断更新,立体构成的教学要求也发生了深刻的变化,现代的立体构成教育应以一种空间的、视觉的综合观念去看待设计与环境。

现代的立体构成可以说是对平面、色彩与空间的综合理解,研究的方向是探寻有关形态的所有可能性。这就要求学生从理论上加强造型观念培养,从诸多方面进行形态要素的分解、组合等视觉综合练习,重点在构成造型与空间环境的互动上加强训练。

导入案例

环艺设计中三维空间的视觉传达

环艺设计的表达理念深深根植于"天人合一"的东方哲学思想,强调艺术与 自然环境的和谐共生,让作品不仅仅作为独立实体存在,还是自然景观的有机组 成部分。

环艺设计的核心在于作品如何与周边环境进行对话。一件优秀的设计,不仅能凸显自身的美学价值,还能与所处空间产生共鸣,强调场地的特性。北京798艺术区曾为工业时代的遗存,如今成功转型为多元文化聚集地,是立体构成与环艺设计交织的生动例证(图 4.33)。艺术家巧妙利用各种维度的空间——墙面、地面甚至空中,在保留旧工业风的同时引入现代艺术元素,使每一寸空间都成为会讲述故事的艺术载体,为访客带来视觉与心灵的双重触动。

环艺设计要求设计师不仅关注物质空间的构造,还需考量非物质空间——作品引发的情感与心理影响,这一理念促使设计作品兼顾形式美感与情感表达。奥拉维尔·埃利亚松的《彩虹景观》作品,设于丹麦奥胡斯艺术博物馆顶层,此作品通过与环境和谐共生的装置艺术,与建筑、天空及城市景观形成动态交流,多彩透明玻璃完美融合了色彩、光线和空间,给访客营造出漫步彩虹之上的梦幻体验(图 4.34)。

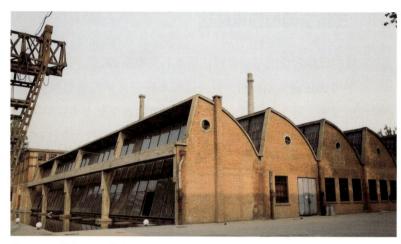

图 4.33 北京 798 艺术区

图 4.34 彩虹景观 奥拉维尔·埃利亚松作品

4.3.1 形态存在于空间中

立体构成不单纯局限于物体本身, 而是在描述环境与物体的关 系。所谓的环境就是一个空间概念,一般指物质空间。立体构成作 品除了要有造型本身存在的意义,还应在与环境的对话中给人视觉、 听觉、嗅觉等全方位的感受。美国著名建筑设计师赖特设计的流水 别墅(图 3.44),就充分利用了地形、水体等自然环境,依山傍水, 造型独特,真正做到了建筑主体与自然环境的完美结合。形态不是 刻意强加于环境, 而是自然成长于环境, 形态的美也因空间的自然 状态或人为的雕琢而更具魅力。

在中国,"天人合一"是传统哲学和审美观的基本精神,在新时代表现为人与自然和谐共生^①的绿色发展理念。这种人与自然的和谐、亲密关系,是"意"和"境"的高度统一,这种"统一"也是立体构成中强调的形式法则之一。我们在构思方案的时候,就必须考虑形态存在的空间,去回答"形态应该放在一个什么样的环境中""通过什么方式来使主体形态更加完整和耐人寻味"的问题。可以通过灯光明度和色彩的变化来加强形态的空间感,或者利用环境与主体形态的反差形成对比强调它的独特性,形态投影和主体形态的大小、方向变化也能帮助表达,这样的形态给人的感受是空间的、全面的(图 4.35,图 4.36)。

图 4.35 弧形的面构成空间

图 4.36 连续的形分割空间

① 党的二十大报告提出:尊重自然、顺应自然、保护自然,是全面建设社会主义现代化国家的内在要求。必须牢固树立和践行绿水青山就是金山银山的理念,站在人与自然和谐共生的高度谋划发展。

设计构成(第二版)

我们在进行立体构成的练习时,可以通过分割创作空间,在创作之前就建立起空间的概念,并始终伴随在创作过程之中。另外,较为宽泛的命题,如"生命""梦"等题材,则更容易使创作者产生空间的联想。

理论上,空间并不是设计的元素,但它对于理解设计非常重要,应该把它作为整体设计的一部分来考虑。在建筑设计、环艺设计等专业中,空间还被认为是决定设计成败的关键因素之一(图 4.37,图 4.38)。在立体构成的学习中,空间的视觉传达练习十分重要,可以为日后的专业训练打下良好的基础。

4.3.2 非物质空间的塑造

空间的概念不仅仅局限于物质空间,人的意识形态也是空间的延续。一件好的作品能让人产生无限的遐想和精神的满足,这种心理空间是不受现实空间和时间所限制的。

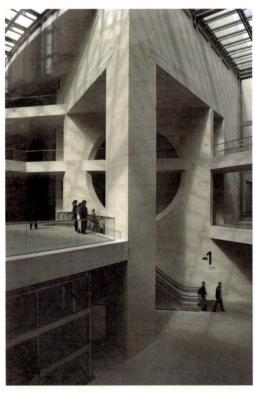

图 4.37 空间中的形态——德国历史博物馆新馆 贝聿铭作品

图 4.38 形态塑造的空间——德国历史博物馆新馆 贝聿铭作品

在东方,中国人以一种感性的意识形态更早地意 识到,要认识完整而复杂的世界,需要一种精神的超 越。在培养设计师的初级阶段,就应加强创意思维的 训练和潜力的挖掘。我们可以把这种意识形态的观念 分为客观空间意识形态和主观空间意识形态。客观空 间是指我们的作品本身和限定的空间环境,这种意识 形态是设计师所创造的和客观存在的。主观空间则是 起到一个互动的作用,即作品对观者产生影响,例如 一个人在四周涂满红色涂料的屋子里面, 会有一种压 抑、急躁的心理感受, 这种感受便是主观空间意识形 态的反映。两种意识形态相互延伸便构成了空间综合 形态的概念,这种非物质空间的感受是对物质世界的 延伸。

空间与时间是相对应的, 在同一空间中, 当时间 发生变化时,空间就会出现叠加、多镜像等错综复杂 的表现形式。在绘画作品《下楼梯的裸女》中, 我们 能清楚地看到马塞尔·杜尚对于纯粹绘画语言的脱离, 这幅作品从用色到形体,再到笔触的运用都充满强烈 的立体主义倾向, 让人产生无限的想象, 仿佛置身于 作品的时空中去感受(图 4.39)。他寻找有关速度的连 续信息, 归纳成整体来表现, 造成了空间的"颤动", 给予了观者接受和体会作品的无限空间。这种手法让 我们在作品限定的空间中更强化了一种意识延伸的空 间, 使立体构成的表达更加宽泛。

当处在同一空间和时间状态下去看一件作品时, 我们可能会专注于它的某一部位,这时,这个物体或 景象就会从它周围的环境中突出显现出来, 并且在视 觉中渐渐扩张, 而周围的物体或景象则会退后、缩小。 客观与主观是交替作用的, 当主观要强调、专注时, 视觉就会作出相应的放大调整。这就是艺术中的夸张, 它构成了一种非物质空间的引导,这也是作品构成当 中的主体元素,是一种视觉语言,也是展开我们无限

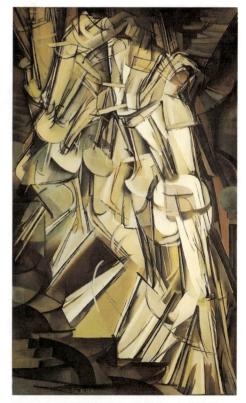

图 4.39 下楼梯的裸女 马塞尔·杜尚作品

设计构成(第二版)

想象的一条思路。想象是对作品形态的感知和再现,是物质视觉到非物质感受的移动和延续,这也是我们在立体构成中能够体会的。

物质空间和非物质空间都是设计要表达的内容,是一个整体,是通过视觉、触觉、感觉所组成的完整形态(图 4.40)。在立体构成中,我们更多强调的是一种感性表达,一种思维方式,立体构成的三维空间概念给了我们足够的范围去想象和创造,空间就像我们生活的环境一样重要,没有了空间和空间想象,设计将会变得无意义。

当代设计的观念是创造价值,注重提出新的观念,发现新的方法。 设计更应具有一种前瞻性,在立体构成中,对空间的练习会给我们带来 更多的思考和启发。

图 4.40 霓虹灯构成的物质与非物质空间

| 思考与练习 |

- 1. 参考图 4.38,选用 $1\sim3$ 种玻璃材料完成一件立体构成作品。规格:不大于 $45\text{cm}\times45\text{cm}\times45\text{cm}$ 。
- 2. 参考图 4.35, 选用 $1 \sim 3$ 种木材完成一件立体构成作品。规格: 不大于 $45cm \times 45cm \times 45cm$ 。

4.4 量与势

量与势是立体构成中非常重要的造型要素,它可以给人以强烈的物理 和心理感受。

导入案例

工业设计中的量与势

在工业产品设计中运用立体构成的量与势进行造型设计,是一项复杂而富有挑战性的工作。设计师需要深入了解产品的使用场景、目标用户及设计理念等方面的信息,通过不断尝试和创新,设计出既符合用户需求又具有独特风格的产品形态。立体构成的量与势是塑造产品形态、传达设计理念及引发用户情感共鸣的重要工具,其实现方法需要结合具体的设计目标和产品特性。

例如,通过直线、平面等静态元素,如直角、平面面板等完成静态的 表达,传达出产品的稳重、坚固感。这种手法常在高端手表设计中有所体 现,平面的表盘和直线的指针能显示出产品的精密和高端感(图 4.41)。

流线型、曲线型的设计元素,如弧面、圆润的边角等则赋予产品一种 流动、活跃的特性,能够传达出如速度、生长等动态感(图 4.42)。

图 4.41 JW-EX 机械手表 Jason Chan(Jason Watches) 作品

图 4.42 Equinox 生长灯 Yechan Choi (Yekki)作品

4.4.1 量感的表现

平面图形的形状和大小由其外围轮廓所限定,而一个平面轮廓是决定不了一个立体形态的,要确定一个立体形态,需要三个或三个以上的视图。因此,在认识立体形态时,必须从三维的角度来理解。三维也就是在平面的基础上多了厚度这一维度,有了厚度,立体形态与平面图形相比就有了量。所谓的量,有物理量和心理量两种。物理量是可以通过测量手段得到的,如长、宽、高、厚、重等;而心理量是无法用物理手段测量的,是物理量导致的不同心理感受,如面对一个巨大的物体,我们可以感受到它的崇高或压迫。心理量是心理判断的结果,它包括对物理量的判断、对色彩的判断、对肌理的判断、对空间的判断等等。

立体形态及形态带来的心理体验,构成了量感。量感使形态产生内在的张力,赋予形态生命力。我们在欣赏一件立体构成作品时,虽然看不到由物理力驱动的动作,也不是真的产生了这些物理动作的幻觉,但通过视觉形态向某些方向上的集聚或倾斜,我们仍能感受到作品具有的强烈动感。

量感的表现有如下形式。

1. 倾斜

倾斜是使某种形态具有倾向性张力的最有效和最基本的手段。倾斜会被眼睛自动定义为对水平或垂直等基本空间定向的偏离,这种偏离会使物体在位置上产生一种倾向性张力,即偏离了正常位置的物体有要努力回到正常位置上的趋势,它或是被符合基本空间定向的构架所吸引,或是被排斥,抑或直接脱离基本构架。

2. 变形

由倾斜所产生的是具有倾向性的张力,是一种位置上的偏离,而形态的偏离 还包含形状的变形,如菱形可以看作是球形的偏离。因此,变形也是表现量感的 形式之一。

我们日常生活中的花瓶或陶罐,其形状设计往往取自一些基本的几何形,如圆球状的瓶身、圆柱形的瓶颈、三角形的瓶口等等,这些原本不相关的几何形融合到一个整体中,如圆球状的瓶身向上延展成圆柱形的瓶颈,在融合过程中的推拉感、扩张感和收缩感等都能产生极大的张力,从而增强了花瓶或陶罐形状的量感。

3. 间隔

形态与形态之间的间隔也可以产生量感。如形状各异的窗户之间的墙壁, 既可以因空得太大而具有排挤性,又可以因留白太少而产生压缩性,还可以使 它们看上去恰如其分。我们从间隔中感觉到的运动倾向,不仅取决于间隔本身 的形状、大小和比例, 而且与所间隔形态的形状、大小和比例有关。

4.4.2 量感的创造

要想在立体构成中创作出具有量感的作品,可以采用以下手法。

1. 创造力感与动感

观察物象时, 物象在视觉上产生运动和方向, 这就构成了力感与动感(图 4.43)。 不同形体在空间中相互聚集,彼此之间相吸或相斥,这种力可以构成视觉上的虚 中心, 使形体产生运动的错觉。通过调整形体的对称、排列、结构等构成要素, 也可产生强烈的力感与动感。

2. 创造对外力的反抗感

形体对外力的反抗感,实质上是由极强的内力所产生的。这种存在于作品中 的潜在能力得到强烈地反映和展示,形体就具有了更强的量感。

3. 创诰牛长感

生长、是最具生命力的表现形式(图 4.44),而生长是一个非常复杂的过程, 从孕育到出生,从成熟到衰老,每个阶段都可以有不同的表现形式。我们可以在 立体构成中借鉴这些形式,创作出生机勃勃、欣欣向荣的作品。

图 4.43 旋转的力感与动感

图 4.44 自然生长的植物

设计构成 (第二版)

4. 创造整体感

所有生物都是一个整体,只要牵动一点,便会影响到整个形体,这说 明生物具有整体的统一性。同时,生物体又是同外界环境相互制约、相互 联系的,在新陈代谢的同时,还要同外界环境交换物质。若能在形体上表 现出这种对立统一,则会使作品产生有机体的亲切感。

| 思考与练习 |

- 1. 结合动感与静感、方向、力量,以及比例与尺度、体量、空间等构成手法,思考与分析外星人榨汁机产品设计的量与势(图 4.45)。
- 2. 参考 PH5 吊灯设计 (图 4.46),选用 $5 \sim 9$ 种综合材料完成一件立体构成作品。规格:不大于 $45 \text{cm} \times 45 \text{cm}$ 。

图 4.45 外星人榨汁机 法国设计师菲利普·斯塔克作品

图 4.46 PH5 吊灯 丹麦设计师保罗·汉宁森作品

4.5 立体构成的形式法则

立体构成的形式法则是构成立体美需要遵循的一般原则,可将其归纳为比例 美、单纯美、平衡美、节奏美、韵律美、对比美、强调美、统一美等。

导入案例

立体构成的形式法则在家具设计中的应用

立体构成的形式法则在家具设计中有大量体现,是一个非常典型的设计应用实例。立体构成作为研究和实现三维空间造型的艺术手法,其形式法则极富实用性和美学价值。在家具设计领域,这些法则不仅影响家具的视觉效果和使用功能,还能深刻地影响用户的情感体验和心理感受。一个优秀的家具设计案例,需要设计师通过细致入微的观察思考和对形式法则的灵活运用,为作品注入更多的时代意义和艺术价值。

在家具设计中,统一美表现为各部分之间的和谐与相辅相成。一款椅子的设计,座面、靠背和支撑腿之间需要有风格和材料上的统一性,以确保整体的视觉协调性,而突出某一设计元素,如采用独特的支撑结构或造型别致的座椅靠背,则能创造整个作品在视觉或功能上的焦点(图 4.47)。

利用重复的节奏感来增强视觉效果,也是家具设计中常见的手法。书架上排列整齐的书籍,或是同系列的餐椅设计,都能给人以节奏美和秩序美。而韵律美则通过在家具设计中引入不同的元素或变化来实现,既避免了单调,又增添了趣味感(图 4.48)。

图 4.47 蛋椅 丹麦家具设计师阿恩·雅各布森作品

图 4.48 咖啡桌 德国设计师德尼兹·阿克泰作品

设计构成(第二版)

4.5.1 比例美

有关比例美的法则,国际上公认的有黄金比例 1:1.618。大部分物体和空间造型只要近似于这一比例,就能在视觉和心理上产生部分与整体的比例美感(图 4.49)。黄金比例在实际应用中还有 2:3、3:5、5:8等近似值,在规则图形中表现为较短边与较长边之比,即

a : b = b : (a+b)

在局部与整体的面积比例上, 也等于较小部分与较大部分之比, 即

a:b=b:c

式中, a 表示较短边(局部小面积), b 表示较长边(局部大面积), c 表示整体。

4.5.2 单纯美

单纯在这里的含义是构造材料少,造型结构简洁明朗,并非是简单和单调的意思。简单和单调的形体会缺乏造型语言和内涵,而单纯美的形态却能表达出丰富的信息内容和突出重要的结构特征。这也是为什么包豪斯时期设计的几何形简洁化产品至今仍受到消费者的欢迎(图 4.50)。

图 4.49 人体的比例美

图 4.50 藏灯方盒的单纯美

单纯美的原理:一是将复杂的结构简洁化、秩序化,这是因为人眼比较容 易识读秩序化的形态; 二是将主要的结构特征突出化、强调化, 这样可以引人 注目,增强视觉效果,这也是立体构成的基本原则。

4.5.3 平衡美

平衡就是稳定的意思, 在平面设计中都要求体现出这种美感, 在立体造型 中更是要强调这一法则。立体造型的平衡美不单是在视觉上的平衡感,还要有 现实中的安全感和稳定感,其意义是双重的。平衡美的表现形式一般有对称和 均衡(稳定)(图 4.51)。

4.5.4 节奏美

立体浩型中的节奏美表现为秩序,即有规律性的变化。将音乐中节奏的强 弱、快慢、长短、高低应用到立体造型设计中,在节奏的强化之下产生情调,进 而形成韵律之美(图 4.52)。

图 4.51 艺术作品展中表现的平衡美 佚名学 牛作品

图 4.52 节奏构筑美感

4.5.5 韵律美

在造型视觉艺术中,线条的疏密、刚柔、曲直、粗细、长短,体块的方、圆、角、锥、柱的形状变化,表现出一定的形式感和一致性,则意味着"押韵",同样产生"韵味"。音乐上有大调、小调之分。大调庄重、激昂,表现雄伟、壮丽的主题情调;小调轻快、欢悦,表现优雅、抒情的主题情调。由此延伸,在造型视觉艺术中,大调代表稳定的符号,在形体上表现为方形、柱形、正圆形,在线性上表现为直线、粗线。小调代表不稳定、跳跃、变化的符号,在形体上表现为锥体、多面体、有机体,在线性上表现为曲线、斜线。这些符号形象在节奏的约束之下表现出律动的趋势,也就形成了造型的"旋律"美感(图 4.53)。

4.5.6 对比美

对比美是通过两种不同事物相对抗,在相对的矛盾中相互吸引、互相衬托而形成对立统一的现象,这种现象会在视觉和心理上产生强烈的美感(图 4.54)。

在立体造型中,想使形态生动、活泼、个性鲜明,就可以运用对比美的法则。对比的表现形式很多,有形体方面、空间方面、材质方面、色彩方面等等,在各类设计艺术中都有其使用的对比手法。但过于强调对比与刺激,形体空间

图 4.53 跌级水桶的韵律美

图 4.54 形态大小的对比美

就会显得杂乱,此时需要使用调和的手法,使各要素之间产生联系,彼此呼应、过渡、中和。因此,对比美中也包含调和美的含义。在立体造型中,突出对比的同时要注意调和,当过分调和、形态呆滞、缺乏生气时,又要辅以少许对比,在对立与统一中达到平衡。

4.5.7 强调美

强调含有夸张的意思,是为了更好地突出主题重点,让视觉一开始就注意到 造型中最主要的部分。运用强调手法要有节制,一般只能突出夸张一个重点,不能滥用,否则会喧宾夺主,以致失去审美价值。

4.5.8 统一美

统一与调和的相同之处是都将矛盾对立的双方有机地融合在一起产生和谐之感。然而,统一的表达更完整、更确切,它使多样复杂的因素统一在一个完整、明快、圆满的意境之中,是完成作品的动力。除了要在视觉上使造型的形体大小、色彩强弱、材料组成、结构形式形成整体风格,还要在复杂的感觉效果上形成统一(图 4.55)。这种感觉效果是由造型中各种要素的特殊性格所形成的,把这些复杂的个性统一在一个格调之中,也是统一美的一项原则。

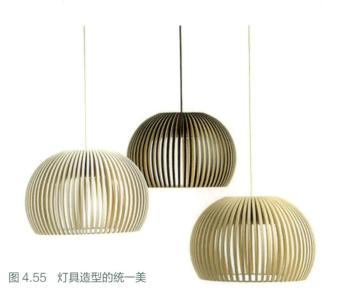

| 思考与练习 |

1. 结合立体构成的形式法则, 思考与分析 THEBHS 品牌的原点系列 家具设计(图 4.56)。

2. 参考 THEBHS 品牌的原点系列家具设计,选用 5~9 种综合材料 完成一件立体构成作品。规格:不大于 45cm×45cm×45cm。

图 4.56 THEBHS 品牌的原点系列家具设计

参考文献

朝仓直已,2018. 艺术·设计的立体构成:修订版[M]. 林征,林华,译.南京:江苏凤凰科学技术出版社.

朝仓直巳,2018. 艺术·设计的平面构成:修订版[M]. 林征,林华,译.南京:江苏凤凰科学技术出版社.

朝仓直巳,2018. 艺术·设计的色彩构成:修订版[M]. 赵郧安,译. 南京:江苏凤凰科学技术出版社.

陈方达, 2018. 平面构成「M]. 4版. 武汉: 华中科技大学出版社.

程蓉洁,徐琼,陈金花,2020.构成与设计[M].3版.武汉:华中科技大学出版社.

李方方, 2014. 立体构成 [M]. 2版. 武汉: 华中科技大学出版社.

李鑫,周晶,宋曙琦,2014.立体构成[M].北京:清华大学出版社.

刘军,廖远芳,2011.平面构成[M].北京:清华大学出版社.

糜淑娥, 刘韦晶, 2022. 三大构成[M]. 沈阳: 辽宁美术出版社.

全泉、陈良、廖远芳、等、2010. 三大构成「M]. 南宁: 广西美术出版社.

沈宏, 王翠翠, 2021. 构成基础 [M]. 重庆: 重庆大学出版社.

王平, 2008. 色彩构成「M]. 武汉: 华中科技大学出版社.

王延君, 王彩红, 周楠, 2023. 平面构成 [M]. 上海: 东华大学出版社.

周宇,杨荣,2023. 色彩构成[M]. 北京:北京理工大学出版社.